Lee Dahye &
Lee Kyeungchull

그리움의 햇살 언어 1

KB110409

MZ ARTIST

LEE DAHYE X
LEE KYEUNGCHULL
WRITER

이다혜 X 이경철
그리움의 햇살 언어 1

1판 1쇄 인쇄 | 2022년 9월 19일
1판 1쇄 발행 | 2022년 9월 26일

지 은 이 | 이다혜 이경철
펴 낸 이 | 천봉재
펴 낸 곳 | 일송북

주 소 | 서울시 성북구 성북로 4길 27-19(2층)
전 화 | 02-2299-1290~1
팩 스 | 02-2299-1292
이 메 일 | minato3@hanmail.net
홈페이지 | www.ilsongbook.com
등 록 | 1998.8.13(제 303-3030000251002006000049호)

ⓒ이다혜 이경철 2022
ISBN 978-89-5732-300-7(07600)

빛 한 점의 빅뱅이 띄운 사계절 그림편지

Lee Dahye &
Lee Kyeungchull

그리움의 햇살 언어 1

그림 **이다혜** ┃ 글 **이경철**

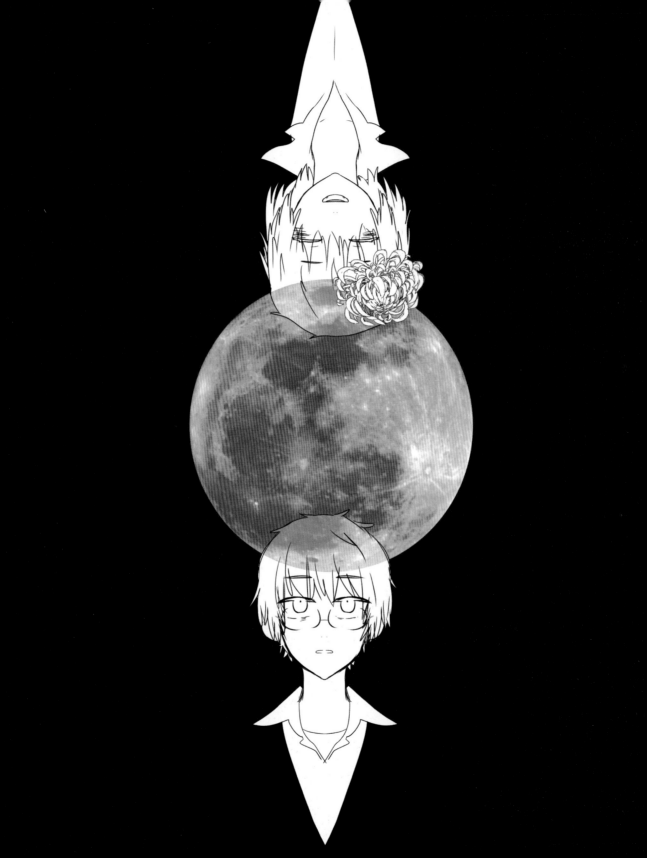

그리움, 트라우마의 빛깔과 에너지.

a picture letter

이다혜 그림을 말한다

만화와 애니메이션을 넘나드는
MZ세대 - 이다혜

김종근 (한국미협 학술평론 분과위원장, 미술평론가)

1980년대 초~2000년대 초반에 태어난 밀레니얼(Millennials)세대와 1990년대 중반~2000년대 초반에 태어난 Z(Gen Z)세대를 우리는 통칭 MZ(Millennials and Gen Z)세대라 한다.

이제 갓 30대에 접어든 화가 이다혜는 나이로 볼 때도 아주 명확한 MZ 세대의 중심에 서 있다.

이들 화가의 전형적인 특징은 디지털 환경에 매우 익숙한 젊은 세대로 매체를 적극적으로 활용한다는 것이다. 그러다 보니 모바일이나 아이패드, 컴퓨터를 선호하며 최신 경향에도 민감하며 대중 매체나 영상문화에 가까운 취미를 가진 그들만의 특징을 반영한다.

MZ세대로서 이런 특징은 그림에서도 쉽게 발견된다. 그러나 이다혜의 그림 속에서는 그녀만의 독특한 개별성이 읽힌다. 그녀는 어린 나이에 캐나다로 유학하여서 유년 시절을 보냈고, 그러면서 자연스럽게 어린 소녀들이 접하게 되는 감성적인 만화 등 애니메이션을 보게 되었다. 특히 자연 중심 교육에 중점을 둔 그곳에서 종이나 나뭇가지, 꽃, 동물 그림 등을 가까이했다.

그런 것들이 그녀를 예술가로 만들었다. 애니메이션을 전공한 것과 일러스트적인 그림에

(2차 창작 -차원소녀 아공간 코네루)

직접적인 영향을 미친 사람으로 애니메이션 작가나 만화가 등을 꼽는 이유가 그런 것이다.

특히 일본의 대표적인 공포만화가인 이토 준지와 이누키 카나코, 타카하시 요우스케 등의 주로 공포스러운 괴담 만화나 애니메이션을 접하면서 그녀는 집착증적 취향의 매니아가 되었다.

이다혜는 이렇게 고백했다. "어린 시절부터 그림을 그리지 않으면 너무나 우울했고, 그

(2차 창작 -노래, ATOLS) 바벨, ATOLS, 하츠네 미쿠

림을 그리면서 즐겁고 기뻤다." 그림으로 우울을 카타르시스하는 선천적 예술가형 체질을
타고 태어난 것이다.

　마치 팀 버튼이 애니메이션을 전공하고 내성적인 성격으로 영화에 몰두하기보다는 혼자
공동묘지에서 지내며, 온종일 TV를 보며 시간을 보내 감독이 된 것처럼 그녀는 하루라도
무엇인가 이미지나 영상을 만지지 않으면 슬펐고 행복하지가 않았다고 했다.

"심연 속에 가라앉을 만큼 우울할 때 내려오는 실낱같은 행복이 있으면 그것을 최대한 죽고 싶지만 살고 싶은 고통을 즐기며 그림을 그리면 잘 그려진다." 그녀의 간절함과 그리기의 진지함이 어떤 정도인지를 잘 말해 준다.

그녀는 감정의 파도에 잠수하면 이리저리 원초에 가까운 그림이 잔뜩 나온다고도 했고 그러하기에 그림들에는 이렇다 할 뚜렷한 명확한 주제가 없지만, 사실 그때그때의 감정을 끌어모아 그린 것이라고 했다.

이처럼 이다혜의 예술적 세계는 만화와 애니메이션, 그리고 감정과 현실 사이를 거니는 듯한 몽환적인 영상과 이미지들로 이루어져 있다.

그런 생각이나 그림들은 대상의 캐릭터, 본질적 성격이나 단면을 특징적으로 보여 줘 많은 사람과 소통함으로써 독자들이 단박에 알아차릴 수 있도록 하는 것으로는 만화나 애니메이션이 가장 적절했다.

오타쿠 그림의 장르와 그로테스크하고 유일한 것의 세대에 걸쳐져 있던 이다혜에게는 젊은 세대들이 겪은 것처럼 일본의 문화에 장기간 노출되어 영향을 받고 동시에 영어권 카툰에도 익숙해져 있는 그런 토양에서 성장했다.

게다가 스트레스를 받았을 때 그림을 그리면 스트레스가 해소되고, 우울할 때 그림을 그리면 행복한 감정으로 돌아올 수 있었다.

그녀 작품의 이미지나 특징은 바로 이런 일상적인 감정의 표출이었다.

만화나 스틸 컷에서 볼 수 있듯이 상황의 전개가 상상력으로 돋보이는 성과도 여기에서 비롯된다. 그러하기에 작품이 단순한 것처럼 비추어지지만 극적인 효과도 뚜렷하게 보인다. 다만 그녀 작품을 어떤 하나의 성격이나 개념으로 규정하기 어려울 정도로 이다혜의 작업은 다채롭다.

이는 그녀의 장점이기도 단점이기도 하다. 서정적인 바람막이의 풍경들이 있는가 하면, 전형적인 일본 애니메이션의 스틸컷을 옮겨 놓은 듯한 작품들이 눈에 보인다.

이런 다채로운 무대와 배경들의 교차 지점을 주목해 보면 그녀는 즉흥성이 두드러진 작

가군에 포함되며 감정선이 즉흥적이다.

초벌 그림 없이 직접적으로 모바일이나 아이패드 컴퓨터로 그린 작업들이 일러스트적이면서 그래픽적이고 그래피티적이고 어떤 기법은 의외로 회화적인 느낌을 유감없이 보여줄 정도로 섬세하다.

특히 만화 이미지 작품들은 과장이나 극적 상황 등을 볼 수 있듯이 표현이나 전개가 다이내믹하고 역동적이다.

특히 간결함으로, 만화를 복제한 작품들은 급격히 떠오른 팝아트의 로이 리히텐슈타인을 떠올리게 하기도 한다.

그러나 자세히 살펴보면 만화의 이미지와의 차이점도 보인다.

빨강, 노랑, 파랑 삼원색의 빛바랜 색감에서 단청색과 오방색을 아우르는 거기에 흑백 무채색의 색감을 조율해 가며 전통과 현대를 아우르는 작업을 한다는 것은 이다혜의 큰 장점이기도 하다.

회화적이며 만화적이며 푸른 대나무 숲속 호랑이 풍경과 내뿜는 입김에도 무지개 색깔, 원색과 선명한 단청 빛깔들은 이다혜의 작품에서 각별하게 포착되는 놀라운 디자인 감각이다.

그것도 일정한 경향에 갇히지 않고 세계 주요 디자인의 패턴이나 스타일들이 통일성 있게 원형을 유지하며 독창성을 가진다는 점은 매우 인상적이다.

그것은 아마도 어머니에게 직간접적으로 영향받은 문화적 DNA일 것으로 보이기도 하는데 어쨌든 대나무 숲속의 호랑이와 아름다운 여인의 이미지, 그 색감과 소재와 해학적인 형태, 같은 그림의 다양한 위홀적인 기법의 버전이 작품으로 등장하는 것은 흥미롭다.

또한, 그 표현 범위도 방대하다. 한국의 전통 문양을 시작으로 중국은 물론 일본 몽골 티베트, 중동의 이슬람 문양까지 그 범위의 광대함에 경탄한다.

3대 종교인 불교의 만다라, 가톨릭을 포함한 전통 문양과 이슬람의 문양도 모두 원을 중심으로 한 일정한 디자인을 유지하고 있다는 것은 예사롭지 않다.

크리스마스. 선물. 트리. 혼자 보내기

　이다혜는 천의 표정으로, 천의 얼굴을 넘나드는 패턴으로 인간의 감정을 시각화하는 MZ 세대의 작가로 기대된다.

　이것을 나는 이다혜의 풍부한 가능성과 다양성이며 MZ세대 최고의 장점이라고 본다.

　이다혜는 애니메이션을 공부하면서 우리 아이들과 놀아 줄 한국 전통의 캐릭터들이 너무 서구화되어 있다는 데 유감을 표시한다. 그래서 민족적 캐릭터로 전통 문양과 거부하지 않는 공통적인 문양으로 캐릭터를 만들어, 영상 매체를 통해 새로운 한류 문화를 전파하고 싶

다는 야심 찬 의욕을 드러내고 있다.

그녀의 내면과 감성 속에 대중 매체를 가장 보편적이고 한국적인 감성과 기술로 담아냄으로써 이다혜만의 특징과 전형을 보여 줄 것으로 기대한다.

이미 그녀는 누구나 쉽게 볼 수 있는 캐릭터를 유머러스하게 표현하고 위트와 독창성으로 스토리에 맞춰 캐릭터를 짜낼 재능과 아이디어를 지닌, 재능 있는 아트테이너다.

아마도 그것이 코리안의 k-대중문화(popular culture)와 미술(fine art)이 합쳐 만들어지는 k-아트 컬처의 현 주소다. 이다혜의 그래피티적인 페인팅, 그래픽, 설치, 디자인 애니메이션 그 천부적인 감성과 다양성이 찬란하게 빛나길 기대한다.

"예술가라면 사물을 새롭게, 이상하게 바라볼 것을 언제나 기억하라." 팀 버튼의 이 명언을 이다혜는 이미 충실하게 따르고 있는 것으로 보인다.

김종근 교수는 홍익대학원에서 미학을 전공하고, 파리 제1대학교의 현대미술사 D.E.A 과정 졸업을 거쳐 동대학원의 박사과정을 수료했다. 서울대학교와 홍익대학교 예술학과 교수를 역임했으며 석주미술상과 전혁림 미술상의 심사위원장, 호암미술상 추천위원으로 활약했다. 현재는 한국미협 학술평론 분과위원장으로 《한국 현대미술 어제와 오늘》《빛나는 한국의 화가들》《샤갈》《달리》《피카소》《태교명화》 외 다수의 저서가 있다.

여우, 야상, 터래끼, 자낮(자존감 낮음), 수인, 퍼리(Fury)
*참고: 동물원형에 가까운 인간화된 종족을 퍼리라고한답니다

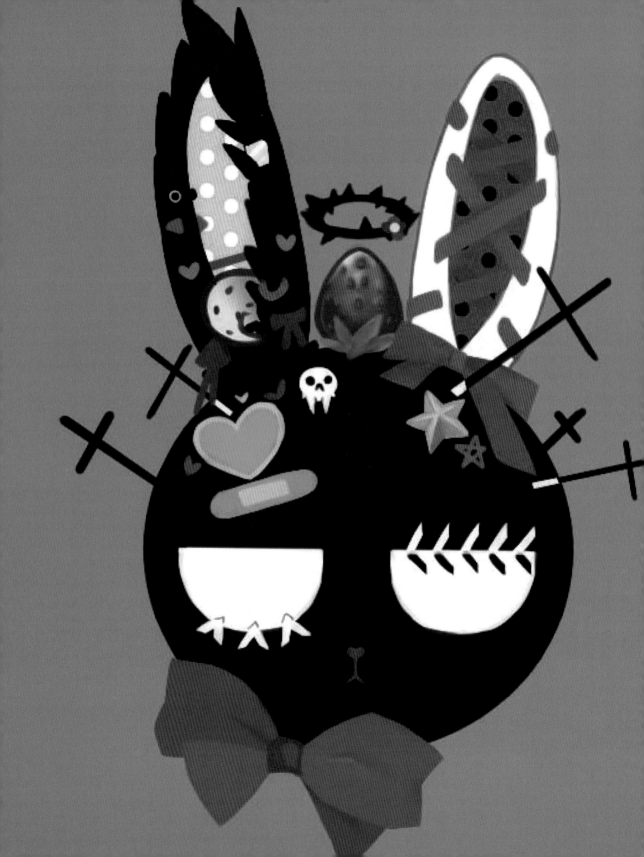

CONTENTS

서 장

그림, 애니메이션에 분출하는 태초의 에너지와 이야기

　점과 선, 이름만 봐도 화가인 김점선 화백과 한 권의 책을 만들기 위해 같이 일한 적이 있습니다. 병상에 누워서 말기 암과 투병하는 김 화백을 6개월 정도 찾아다니며 노트에 메모해 둔 유쾌한 발상의 글과 그림을 찾고 편집해 〈기쁨〉이란 화문집畵文集으로 펴냈습니다.

　소설 지망생이던 김 화백은 홍익대 대학원 서양화학과에 들어가서야 그림을 그리기 시작했습니다. 학창 시절 그림을 하도 못 그려 말을 그려 놓고 남들이 말로 안 볼까 봐 '이것은 말이다'라고 써 놓기까지 했습니다. 그림을 잘 못 그렸던 한을 원 없이 풀기 위해 그때부터 미친 듯이 그리기 시작했다고 하더군요.

　그래 그렇게 그린 그림이 한 해도 못 돼 제1회 앙데팡당전에서 파리 비엔날레 출품 후보로 선정되어 천재 화가란 소리를 듣기도 했고요. 앙데팡당(Independant)전은 대학 강단이나 국전國展 등 기존 미술계의 권위로부터 독립된 전시회를 뜻합니다.

　김 화백은 구도나 원근법을 무시하고 단순하고 투명한 선과 색으로 말, 오리, 꽃 등 자연물을 통해 생명과 기쁨을 보여 주려 했습니다. 아이들의 서툴지만 천진스러운 그림 같은 작품을 통해 한없이 즐겁고 천진난만한 이야기를 자연스럽게 흘러나오게 한 것이죠.

그런 단순하고 천진난만한 세계를 무한대로 복제해 널리 보고 갖게 하기 위해 오십견이 발병해 붓을 들기 힘들었을 때는 컴퓨터로 그림을 그려 디지털 그림 전시회를 열기도 했습니다. 그런 김 화백의 그림과 글로 출판 작업을 하며 디지털 그림의 천진난만하고 단순명료한 캐릭터와 생명력에 조금은 눈뜨게 되었지요.

그런 김 화백의 그림을 보며 화순 운주사에 널브러져 있는 석불石佛들을 떠올리기도 했습니다. 비례가 맞고 형상도 뚜렷한 석불들도 있지만 대부분 돌로 불상을 쪼는 장인의 옆에서 아이들이나 농부들이 쪼아 세운 것 같은, 천진난만하거나 미완의 불상들이었습니다.

그런 아마추어 불상들에 왠지 더 눈길이 가고 믿음이 갔던 기억이 되살아났습니다. 그래서 그림이란 그렇게 희원希願의 진정한 마음을 담아 전하는 것이라 느꼈습니다.

나도 중고등학생 시절 미술 시간에 데생도 배우고 유화도 그려 보았지만 그림 그리기에는 전혀 소질이 없었습니다. 남들은 다들 그럴듯하게 그리는데 나는 그러질 못해 김 화백처럼 '이것은 무엇이다'고 말로 설명해 줘야 했을 정도였으니까요.

그래도 그림 감상을 무척 좋아했습니다. 화집도 많이 보고 전시회에도 많이 갔습니다. 그림들을 찬찬히 보면, 말로 설명할 수 없는 많은 정감을 느끼게 되고, 나만의 이야기를 꾸

초여름. 외출. 산책. 상념.

(2차 창작 - 게임. 컴파스 전투섭리분석시스템 레이아), 패션

미게 됩니다.

　　고등학교 시절 경복궁 맞은편 끝 네거리 입구쯤에 글로리치 화랑이란 데가 있었는데 거기서 천경자 화백 개인전이 열리고 있었습니다. 원색으로 화사하면서도 눈이 크고 검은 여인들과 머리 위의 뱀들이 인상적인 천 화백 특유의 그림이 하도 좋아 방과 후 집에 가는 길에 들러 한참씩 둘러보곤 했습니다.

　　꽃을 꽂은, 아니 꽃 같은 원색적 여인에게서 아름다움이 무엇인지, 팜므 파탈이 무엇인지 알 것도 같았습니다. 그런 여인과 함께 있는 뱀에게서는 저 에덴동산 낙원에서 선악과를 따먹게 해 이 고해 같은 세계로 추방당하게 한 원죄의식 같은 이야기도 새어 나오는 듯했습니다. 한창 사춘기 때라 그림을 한참씩 들여다보며 그런 이야기들을 쓰고 짓기도 했지요.

그런 제가 기특했던지 천 화백이 우편엽서만한 백지에 연필로 스케치해 둔 꽃 그림 한 점을 주더군요. 고맙게 몇 번이고 절하며 받아와서 그걸 자랑하다 저보다 더 천 화백을 좋아하는 친구에게 준 그림. 그 그림은 지금 어디서 누구에게 무슨 이야기를 들려 주고 있는지 모르겠군요.

신문사 문화부에 있으면서 정현종 시인 등과 함께 러시아 에미르타주미술관을 관람했습니다. 미술 작품 호사가인 에카테리나여제가 유럽 등지에서 손 크게 유명 작품을 구입해 수장 작품 수량이나 수준에서 세계 최고의 수준을 자랑하는 그 미술관을 몇 시간 동안이나 둘러보니 세계 미술사의 맥락이 실감으로 다가오는 듯하더군요.

그림은 문자 이전, 유사 이전의 저 먼 석기 시대부터 인류와 함께했습니다. 동굴 속 벽에 새겨진 동물 등의 벽화가 그걸 증명하고 있지 않습니까. 우리나라 울산의 반구대 암각화도 그걸 잘 보여 주고 있고요.

바다에서 배를 타고 고래를 사냥하는 모습이 사실적으로 그려져 있습니다. 사람과 호랑이, 사슴, 멧돼지 등과 하늘의 별자리 등 삼라만상이 하나가 되어 어우러지고 있는 천진난만한 그림들이 그 시대를 고스란히 이야기해 주고 있지 않습니까.

그런 동굴이나 암벽에 새겨진 벽화들은 저 고대 이집트 등지에서는 장인들에 의해 왕궁이나 신전 벽화로 그려져 그들의 역사를 기록하게 됩니다. 이것은 무엇이고, 무슨 사건이라고 알려주기 위해 평면적으로 간결하게 그린 그 그림 들은 상형문자화되겠지요.

이에 반해 고대 그리스 그림이나 동상들은 사실적으로 표현되며, 이를 통해완벽한 미를 추구하고 있음을 알 수 있지요. 그러다 기독교 중심의 중세에 이르면 고대 이집트 그림처럼 종교적 믿음을 전하기 위한 글자 구실에만 충실해야 했습니다. 성경을 읽지 못하는 문맹인 대다수 백성에게 믿음을 주기 위한 그림, 성상의 아이콘에 만족해야 했습니다.

그런 그림들의 중세 암흑기를 지나 에미르타주미술관에서는 렘브란트의 그림 「돌아온 탕자」에서 다시 빛이 새어 나오기 시작하더군요. 집을 나가서 고생하다 돌아온 탕자를 맞이하는 사람들의 근심 어린 환대를 그린 그림에서 고통과 근심의 어둠 속에서 환대의 빛이

나오고 있더군요. 그와 함께 성상의 아이콘은 인간의 얼굴로 바뀌고요.

그 빛은 인상파 그림으로 와 자연의 빛나는 색감으로 물들며 찰나의 개성을 한껏 자랑하더군요. 모네의 수련 그림들에서 환하게 꿈꾸듯이. 그러다 고흐에 와서는 보리밭도 나무도 해바라기도 해도, 우리는 하나라는 듯 빙빙, 부글부글 끓어오르고 있더군요.

피카소를 비롯한 입체파에 이르러서는 예술의 본질인 양면적이고 이율배반적이면서도 입체적인 분위기로 돌아가더군요. 여러 각도에서 본질을 꿰뚫은 입체적인 평면 작품이 본질을 다채로우면서도 새롭게 바라보도록 하고 있더군요.

그러다 앙리 마티스의 「춤 2」를 보니 그림에서 분출하는 강력한 에너지가 해방감을 느끼게 해 줬습니다. 녹색과 파랑, 하늘과 땅으로 양분된 평면의 화면 가득 빨갛게 발가벗은 남녀 5명이 둥글게 손을 잡고 돌며 춤추는 그림에서 에너지가 넘쳐나고 있었습니다.

빨강, 녹색, 파랑 빛의 삼원색에다 인물들의 역동적인 근육질의 선이 기존의 난해하고도 복잡한 그림들에 대한 앙데팡당의 다이내믹한 에너지이고 그림의 본질임을 쉽게 알아차리도록 하더군요. 대상을 사실적으로 잘 그린 것이 아니라 하나의 기호 혹은 문양으로서 단순하면서도 강렬한 원초적 에너지로 말보다 더 많은 느낌과 이야기를 꺼내게 하고 있었습니다.

책상 앞에 앉아 머리 굴려 쓰지 않고 밖에 나가 자연과 어울리는 교감을 분명한 메시지로 전하는 시로 많은 독자가 좋아하는 정현종 시인은 그림도 수준급입니다. 시 메모의 중간중간에 시상으로 다 펼치지 못한 이미지들은 그림으로 그려 놓기도 하고 그런 그림과 시가 함께 있는 아름다운 시집을 펴내기도 했습니다.

그림에 일가견 있는 그런 시인을 따라 나도 에미르타주미술관에서 그림과 그 역사를 실감한 것이지요. 그렇습니다. 미술은 그림으로, 점과 선과 색의 이미지로 보여 주는 시이며 이야기인 것입니다.

그래서 고대 그리스 시인 호라티우스는 "그림은 말 없는 시, 시는 노래하는 그림"이라고 했을 것입니다. 이렇듯 이미지와 언어로 서로의 수단은 다르지만 뭔가를 들려주고 이야기

하고픈 점에서는 미술과 문학은 태생적으로 같습니다.

　평생 간직한 비밀이라도 죽을 때가 되면 반드시 남에게 말하고야 만다는 '임금님 귀는 당나귀 귀'라는 전래 동화가 아주 오래전부터 세계 곳곳에서 전해 내려오고 있는 사실로 미뤄볼 때 모든 인간의 내면에는 남과 이야기를 하고 싶은 욕구가 있다는 것을 알 수 있습니다. 또 이야기에는 사람도 살리고 죽이고, 귀신들도 감읍하게 하는 힘이 있습니다.

　그런 이야기의 원초적 힘이 탄생시킨 세계적인 고전이 〈아라비안나이트〉입니다. 왕비

실험적, 자아, 소속, 대표, 놀이(비하인드: 디스코드라는 음성채팅 메신저가 있다. 음성 말고도 다른 기능이 많아서 카톡방처럼 썼는데, 그곳에서 썼던 캐릭터다. 제한구역 같은 주제이기 때문에 과학자 캐릭터를 프로필 사진으로 썼다.)

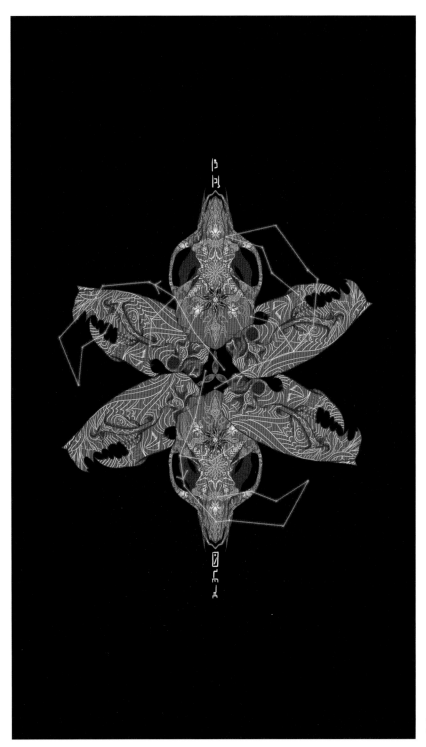

쥐. 별자리.
날것

의 불륜을 목격한 아라비아 왕, 술탄은 그 자리에서 부정한 남녀를 죽여 버립니다. 세상의 모든 여자를 증오하여 왕비 감 여자의 씨를 말리려 혼인하고 난 다음 날 아침에 신부들을 죽여 버리곤 했지요.

그렇게 술탄은 많은 왕비를 죽였지만 마음이 착하고 덕이 많은 세헤라자데가 자진해서 왕비로 들어가 매일 밤 재미있는 이야기를 들려 주게 됩니다. 이야기가 어쩌나 재미있던 지 술탄은 그녀를 죽이지 않고 좀 더 바짝바짝 다가가 1001일 밤에 걸쳐 1001개의 이야기를 듣게 됩니다.

술탄은 이야기에 빠져 세헤라자데와 함께 여생을 행복하게 보내게 된다는 이야기지요. 이런 흥미롭고 생사를 가를 정도로 긴박감 넘치는 이야기의 포장 속에 각양각색의 수많은 이야기가 가지를 치며 펼쳐져 동서양 문인들과 화가, 음악가 등 예술가들에게 이야기의 힘과 영감을 주고 있는 작품이 〈아라비안나이트〉이지요.

만일 이야기가 조금이라도 재미없었다면 세헤라자데는 죽음을 면치 못했을 것입니다. 이렇듯 이야기에는 사람을 죽이고 살리는 힘이 있습니다. 언어가 없었던 시대에도 이야기는 인류와 함께 입에서 입으로, 그림에서 그림으로 시작되어 삶과 사회와 역사와 우주와 신념을 만들고 전해 왔습니다.

우리나라에도 그런 힘 있는 이야기로 「해가海歌」가 전해져 내려오고 있지요. 〈삼국유사〉에 따르면 신라 순정공이 강릉 태수로 부임하기 위해 부인 수로, 종들과 함께 가던 중 어느 바닷가를 지나는데 홀연 용이 나타나 부인을 납치해 가 버렸습니다.

그래 고민하던 일행에게 한 노인이 나타나 백성을 모아 땅을 두드리며 "거북아, 거북아 수로부인을 내놓아라/남의 부녀를 빼앗아간 죄가 얼마나 큰가/네가 만약 거역하고 내놓지 않으면/그물로 잡아 구워 먹겠다"라고 노래를 부르면 내놓을 것이라 해 그렇게 해서 수로부인을 구했다는 것입니다.

수로부인은 그렇게 용이 납치해 갈 정도로 미모가 출중한 신라의 비너스였습니다. 바다의 용뿐 아니라 그 지역을 장악한 힘센 족속들이 다퉈 납치해 가기도 하고 노인이 천길 벼랑 위에 핀 꽃을 꺾어 바치기도 했습니다.

이런 「해가」는 또 시대를 달리하며 여러 버전으로 퍼져 나가고 있습니다. 착한 신령들은 물론 악귀까지도 감읍해 순응케 하는 힘을 이야기는 가지고 있음을 우리도 예부터 깨

쳐 오고 있었던 것이죠.

그래서인가. 생각하는 인간 '호모 사피엔스', 놀이하는 인간 '호모 루덴스' 등 인간의 원초적 본질을 집약한 용어들과 함께 요즘 들어 부쩍 이야기하는 인간 '호모 나렌스'라는 말이 각광받고 있습니다.

관광 명소는 물론이고 상품과 상표에도 캐릭터와 이야기를 붙이고 있습니다. 어느 둘레 길에서 마시는 커피 한 잔에까지 모든 것에 내러티브를 집어넣어 팔려는 스토리텔링, 아니 '스토리셀링' 시대로 접어들고 있지 않습니까.

이런 스토리셀링 시대에 가장 각광받고 있는 것이 만화, 애니메이션 아니겠습니까. 우리가 일상 대화하는 카톡에서 이모티콘의 이미지들이 이제 언어 대신 우리의 표정까지 대화로 전하고 있지 않습니까. 언어로 이야기하는 힘이 아니라 이제 이미지로 이야기를 보여주는, 이미지의 힘 시대가 되었습니다.

카톡의 이모티콘을 보며 어린 시절 입었던 셔츠나 팬티에 그려져 있던 예쁜 그림들을 떠올리곤 합니다. 옷이 좋은 게 아니라 그림이 하도 좋아서 사 입었던 그런 옷들 말입니다. 이제 그런 그림들은 상표와 함께 브랜드를 대표하는 고급의 이미지, 이모티콘이 되어 제품을 세계적 공통 이미지로 유통하게까지 하고 있지 않습니까.

만화 하면 제일 먼저 떠오르는 게 초등학교 시절의 학교 앞 골목 노상 만홧가게입니다. 다 떨어진 만화 1백 권가량을 거리에 펼쳐두고 골라가서 아무 데나 앉아서 읽고 반납하는 가게죠. 한 명이 돈 내고 빌려오면 서너 친구가 둘려 앉아 보기도 했죠. 그런 거리의 만홧가게는 나중에 다 만화방으로 자리 잡았을 테고요.

중고등학교 시절엔 신문에 연재되는 만화를 보았습니다. 고우영 화백의 「삼국지」를 보기 위해 매일 가판대에서 신문을 샀지요. 특히 유비, 관우, 장비 등 등장인물들의 얼굴 그림을 그대로 닮은 신중함과 물불 안 가리는 저돌적 행동 등 캐릭터가 마음에 쏙 들어 매일 읽게 되더군요.

그리고 극장과 TV에서 만화영화도 보았고요. 「은하철도 999」와 「아기공룡 둘리」가 기억

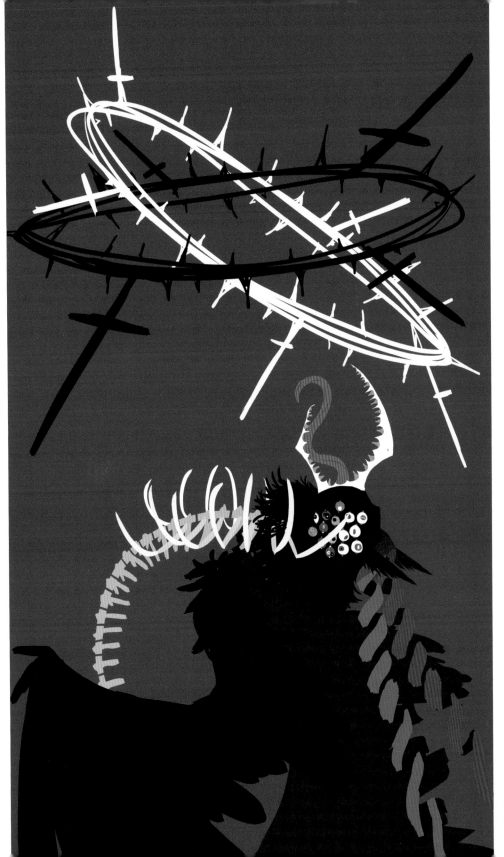

오너, 까마귀염소,
가시나무, 뼈

에 남아 지금도 TV에서 방영되면 보고 또 보곤 합니다. 그림들과 그 그림들의 캐릭터가 보여 주는 이야기와 그 속내들이 아련하기도 하고 재미있기도 해서요.

만화의 사전적 정의는 전달하려는 주제나 이야기를 간명하게 드러내는 그림입니다. 한자의 뜻으로는 만화漫畵, 즉 붓 가는 대로 마음대로 그린 그림을 뜻하고요. 그러나 '마음대로'나 '간명하게' 그려 이야기를 나오게 하고 속내를 보여 주기가 어디 쉽겠습니까.

우리가 보통 미술에서 말하는 본격 미술, 그림은 개성적 시각에서 조형과 색상으로 대상을 아름답게 표현하려 애씁니다. 미美에 중점을 두어 미술美術인 것이겠죠.

불꽃. 태우는. 지표. 자기 자신

이에 비해 만화는 대상의 캐릭터, 본질적 성격이나 단면을 특징적으로 보여줘 많은 사람과 소통하려고 애씁니다. 어떻게든 인물이나 대상의 특징, 성격을 보여 줘 독자들이 '아, 그렇구나' 하고 단박에 알아차릴 수 있도록 하는 게 만화라는 것이지요.

그렇다면 우리 선사 시대의 반구대 암각화나 고대 이집트의 벽화들을 만화의 단초로 볼 수가 있겠죠. 그들의 삶과 역사, 우주관을 특징적으로 보여 주고 있으니까요.

또 우리가 익히 알고 감상하고 있는 조선조 최고의 화가 김홍도의 풍속화나 백성이 그

린 호랑이 등의 민화들도 만화로 볼 수 있겠죠. 특히 단옷날 개울에서 목욕하는 여인네들을 몰래 엿보는 아이를 그려 놓은 신윤복의 「단오풍정도端午風情圖」는 영락없는 만화 아니겠습니까.

그렇담 우리에게 우주적 에너지를 확확 끼치게 하며 태초의 이야기를 들려주고 있는 마티스의 「춤 2」는 어떨까요. 만화, 애니메이션, 일러스트레이션 계열로 봐도 좋지 않을까요. 이렇듯 애니메이션은 모든 미술사와 기법을 다 섭렵하고 녹여 넣으며 다시 태초, 본질로 돌아가는 융합미술로 볼 수도 있지 않겠습니까.

그림은 입이나 언어로 들려주는 이야기가 아니라 눈이나 이미지로 보여 주는 이야기입니다. 말이나 언어처럼 인류의 역사와 지식이 켜켜이 쌓인 의미나 개념이 아니라 태초와 본질을 직격해 들어가는 이미지로 보여 주는 이야기입니다.

해서 미술사학자이자 루브르미술관 수석 큐레이터를 지낸 르네 위그는 "눈은 말이 필요 없고, 그림은 이론이 필요 없는 것"이라 했습니다. 그림, 이미지는 지식이며 온갖 이론 이전의 "영혼의 현상現象"이기 때문이란 게죠.

이다혜 화백의 그림, 애니메이션들을 보고 또 보면 '영혼의 현상'이란 말이 가슴을 치고 들어오는군요. 이 화백은 '말로 하지 못하는 것을 다 그림으로 표현한다'는 각오로 열심히 배우고 그려오고 있습니다. 앞에서 말한 김점선 화백처럼 자신만의 언어를 붙이면서까지 그림으로 하고픈 이야기를 전하려 합니다.

이 화백의 그림들은 색채가 강렬합니다. 단순한 선과 이미지로 캐릭터의 특성을 단박에 드러내고 있습니다. 한 컷의 이미지로 어렵게 감출 것 없이 다 보여 주려 합니다. 개념적이지 않고 즉물적입니다. 젊음 특유의 도발과 함께 대중적 호소력이 높은 팝아트이면서도 우리네 심리의 뿌리, 원형에 닿아 있습니다.

그런 이 화백 그림들이 보여 주고 들려주는 이야기들을 내 삶과 체험, 그리고 모든 감각과 마음 등을 바친 혼신으로 듣고 건네려 합니다. 그대와 나, 우리는 물론 우주 뭇 생령의 삶, 그리고 예술의 궁극인 그리움으로 이 화백의 그림을 일관해 감상해 보려 합니다.

대표, 오너 캐릭터, 까마귀염소, 사람(비하인드: 사실 내 오너 캐릭터는, 바다염소+가시나무+원숭이+여우+까마귀+사람으로 이루어져 있다.
눈의 숫자는 내가 좋아하는 2, 3, 4, 6이다.

시작은 미약했으나
나중엔 창대하리라

눈이 온 산과 들녘에 하얗게 쌓인 겨울이면 까마귀들이 불쌍했습니다. 뒷산에 오를 때면 "형님, 이제 오십니까?"라고 말하는 듯 목울대를 굴리며 사람 닮은 목소리로 정겹게 울어대던 까마귀들이었습니다. 그런데 한겨울엔 아무 소리 없이 고압선 전선줄에 수행하듯 앉아만 있습니다.

'눈 덮인 산과 들녘 먹이를 찾을 수 없어 울어댈 힘조차 없나 보다' 하고 먹이도 뿌려 주곤 했습니다. 그런 까마귀들이 먼 남쪽에서 봄기운 담은 바람 불어오면 울음소리부터 달라집니다.

'까악, 칵' 하고 목 터지게 울던 까마귀 메마른 울음소리에도 이제 '아르르, 악' 하고 물기가 촉촉합니다. 전선줄에서 햇볕이 따스하게 내리쬐는 설원에 내려앉는 모습이 하얀 백지 위에 점 하나씩 찍는 것 같습니다.

그대도 자신의 분신인 양 까마귀 그림을 처음부터 정감 있게 많이 그리고 있군요. 까마귀 입속에서 빼꼼히 세상을 내다보며 말하고 있는 얼굴이 그대인가요. 그래요. 새 중에서 우리와 가장 가까운 음색을 가진 새로 까마귀도 으뜸으로 꼽히지요.

아니 다른 그림에서 보니 그대가 까마귀 탈을 쓰고 있는 거군요. 그래 그대가 까마귀고

까마귀가 그대인 일심동체의 캐릭터를 까마귀 이미지로 드러내고 있군요.

뒤에 그린 또 다른 그림에선 그대의 말대로 그대를 대표하는 캐릭터로 까마귀 자화상이 당당하고도 의젓하게 그려지고 있군요. 큰 부리 입은 꾹 다문 채 수많은 눈으로 삼라만상을 두루두루 살펴보고 있나 보군요.

붉은색 톤에 흑백 대비만으로도 성격을 선 굵게 드러나게 하는 데서 만만찮은 화력畵歷이 엿보이는군요. 특히 검은 얼굴 평면에 입체파의 기법으로 찍힌 수많은 눈이 인상적입니다.

붉은색 바탕에 흑백의 대비로 선명히 드러난 흰 눈자위에 다시 빨간 점으로 찍어 놓은 첩첩의 눈동자 눈동자들. 사방팔방을 살피는 그 눈동자 색조만큼은 바탕색과 같게 했군요.

그리하여 우주 삼라만상의 본바탕과 그대는 하나로 같음까지 보여 주고 있군요. 처음 그대만의 캐릭터, 이미지로 시작된 까마귀는 이제는 우주를 주재하는 신격神格으로까지 나아가고 있군요.

그렇습니다. 봄은 그렇게 시작됩니다. 그렇게 하얀 백지 위에 점 하나씩 찍어나가는 봄

크리스마스, 미역 찌꺼기 (비하인드: 대학생 때 장난삼아 그린 크리쳐인데 인기가 좋아서 학과 캐릭터로 1년간 쓰였었다.)

동아리 내에서 역할을 맡을 때 내가 셋째였다. 당시 제일 많이 쓴 색이 노란색과 하얀색.

동아리 내에서 역할을 맡을 때 내가 셋째였다. 당시 제일 많이 쓴 색이 노란색과 하얀색.

은 또 계절의 시작이요, 생명의 시작이요, 세상의 시작이기도 하고요. 까마귀처럼 춥고 움츠러든 식구들이 활개를 펴고 겨울잠 자는 동물들이 깨어나고 식물들이 새싹을 틔우는 봄은 또다시 신생의 계절입니다.

겨우내 바싹 말라가던 나무들이 뿌리로부터 물을 길어 올리기 시작하고 있나 봅니다. 하늘을 향해 치솟은 나뭇가지 끝부터 크림색으로 물들어 오는 걸 보니 말입니다.

그런 나뭇가지들이 뿜어 올리는 수증기로 하늘이 뿌옇습니다. 그렇게 뿌연 하늘로 천지간에 봄이 오고 있습니다. 이런 이른 봄날이면 그대에게 이렇게 편지를 띄우고 싶습니다.

"뿌연 봄이 가슴속으로 바싹바싹 안겨 오네요. 환하게들 안녕하신지요. 눈보라에 제살 껍질 피나게 벗기던 자작나무도. 빈 들녘 언 하늘 쪼며 날던 까마귀도, 냉가슴 얼어 터져 시리던 고인돌 가슴팍도. 다들 안녕하신지요.

기약도 없이 떠난 그대, 홀로 겨우 버텨온 나날들. 언 땅 밑 부지런히 물 뿜어 올리는 크림색 나뭇가지 위 어른거리는 신기루. 아! 그대, 그대이신가요.

이 이른 봄날을 나처럼 뒤척이는 그대에게 "그대도 정녕 안녕하신지요"라고 안부를 묻고 싶습니다.

'안녕安寧'이란 말을 자꾸 쓰고 싶네요. 그래요, 봄이 되면 이렇게 모든 세상의 그대에게 안부를 묻고 안녕을 빌고 싶습니다. '안녕'이라는 인사, 절이라는 게 원래 땅과 하늘, 그러니까 우주를 경배하고 소통하려는, 우리 민족의 원초적 심성의 행위입니다.

그런 안녕이 정갈하게 형상화·예술화된 게 춤, 특히 승무僧舞랍니다. 새하얀 고깔 정갈하게 쓰고 땅에 납작 엎드렸다 서서히 일어나 한쪽 다리를 살짝 올리고 하늘을 가르는 춤사위를 보세요. 우리네의 안녕 아니겠습니까.

땅도 안녕이고 하늘도 안녕이고 삼라만상 정령精靈과도 같은 그대도 안녕하시라는 절. 우리 민족의 곱고 원융한 심성의 표현이 그런 승무이고 절이고 안녕 아니겠습니까.

내가 겨울을 견뎌내며 예비해, 오는 봄을 맞는 삼라만상을 그대에게 이렇게 보고하고 싶듯 그대는 그들의 깨끗한 마음, 정령과도 같습니다. 우리네 사람들 또한 그런 뭇 생령과 하

우울함. 반려동물. 과거 (당시 친구가 키우던 반려동물이 차에 치여 세상을 떠났는데 그 이
야기를 듣다 보니 나도 모르게 그리게 된 그림이다. 당시엔 윤리적으로 좀 무리가 있다고
생각해서친구에겐 말하지 않았다.)

등 다를 게 없지요.

오는 봄은 감상만 하는 게 아니라 우리도 똑같은 천지, 우주의 식구로서 다시 또 새롭게

태어나게 합니다. 우리네 삶을 매양 새롭게 시작하게 하는 신생의 계절이 봄 아니겠습니까.

그렇습니다. 봄은 시작입니다. 하얀 백지 위에 점 하나 찍는 봄은 정갈함이고 설렘입니

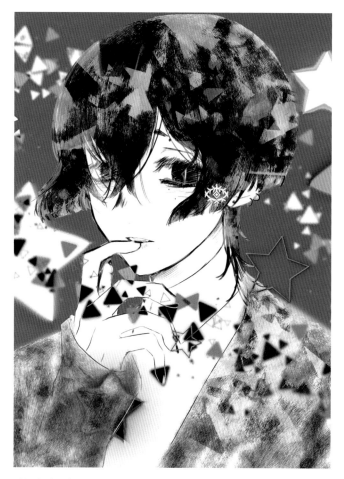

작은 별, 심야, 애교

다. 모든 일을 처음 시작할 때 우리는 설레게 마련이지요. 아니 이런 설렘이 있어 세상은 매양 새롭습니다. 딱딱한 틀에 갇히지 않고 세상을 새롭게 태어나게 합니다.

나무들이 땅속의 물을 너무 열심히 뿜어 올렸나. 수증기가 가득한 하늘에 이내 봄비가 내리기 시작하네요. 처음엔 하늘의 구름이 무거운 듯 한두 방울 떨어지다 이내 주룩주룩

내려 만물을 적셔 주네요. 이 봄비에 이제 봄은 다시금 푸르게 푸르게 열리겠지요. 아니 다시 시작이겠지요.

부드러운 대기 속에 내리는 비에 금세 하얀 물안개 자욱이 피어오르네요. 틀어놓은 라디오 속에서는 귀에 익숙한 드보르작의 「첼로 콘체르토 104번」이 흘러나오고 있네요. 첼로 음색은 아무래도 수성水性, 물과 물안개에 가까운 것 같습니다.

스펀지에 물 스미듯 오감을 축축하게 적셔오며 먼 바다로 떠나고픈 마음을 자아내는 음

(2차 창작 - 노래, 나시모토 우이p, 보컬로이드 '하츠네 미쿠') 어디선가 타인이 죽어 있다. 박스, 타인, 알 수 없음
(비하인드: 좋아하는 노래를 듣다 보면 그 노래에 이끌려서 곧 잘 그 뮤비에 대한 그림을 그린다. 당시엔 비툴로 그림을 그렸다. 일반 컴퓨터에 붙어 있는 그림판과 얼추 비슷한 기능을 가진 프로그램이다.)

색. 그런 첼로 음색에다 오케스트라 관악기와 특히 호른 음색이 무적霧笛 소리처럼 들리는군요.

무적이 뭔지 아시지요. 바다의 물안개, 해무海霧가 잔뜩 끼어 앞이 안 보일 때 배들이 서로 부딪치지 않고 안전하게 항해하기 위해 울리는 소리, 안개피리가 무적이지요. 그런 안개피리 소리를 들으면 그 언젠가 가 봤던, 인천항 연안여객터미널 옆 바닷가 주점이 떠오릅니다.

이런 이른 봄날 가까운 섬에나 한번 갔다 오려고 여객터미널에 갔었습니다. 연안에 안개가 잔뜩 끼어 배의 운항이 중단되었더군요. 그래서 바다가 바라다 보이는 주점 노상 테이블에 앉았습니다. 바다를 보며, 짙은 안개를 보며 한 잔 마시려고요.

소라구이를 주문했는데 소금에 알코올 연료를 뿌린 접시 위에 소라가 나왔습니다. 불을 붙이니 포르스름한 불빛에 소라고둥이 달아오르더군요. 그 불빛의 색깔과 고둥의 형태에서 첼로 콘체르토가 들려오며 저 해무 속의 신화 시대로 데려가는 듯했습니다.

먼 전생의 일처럼, 그대와 함께요. 그래 이런 시를 써 보았습니다.

연안여객선 터미널 옆 바닷가 주점

짙은 바다안개 속으로 스러져가는 석양

소금 접시 화로 위로 피어오르는 알코올 불꽃

포르스름 떠오르는 그 소녀의 이데아

불꽃 속 발갛게 익어 가는 소라고둥의 취기醉氣

아줌마 여기 한 병 더요, 비칠거리는 술병들

"이제와 새삼 이 나이에 실연의 달콤함이야 있겠냐마는…"

흐르는 노랫가락, 목쉰 세월의 '낭만에 대하여'

부웅 무적霧笛 소리

안개피리 불며 신화 시대로 떠나는 연락선

제목은 「낭만에 대하여」로 잡았습니다. 소라고등의 무적소리와 포르스름한 알코올 불 빛깔이 그대를 떠올리게 하고 이 시를 쓰게 했습니다. 이렇게 봄의 본격적인 시작을 알리는 이른 봄비가 이 시를 떠오르게 하는군요.

그렇습니다. 봄은 낭만을 불러오는 계절입니다. '낭만' 하면 두껍게 언 얼음 녹듯 뭔가 풀어지는 느낌이 듭니다. 갑갑했던 것들이 녹아서 촉촉이 스머드는 느낌. 그래 너와 내가 촉촉이 젖어 드는 서정과 한 형제 같은 말이 낭만 아니겠습니까.

낭만은 자유입니다. 고전주의의 엄숙한, 갑갑한 틀과 형식을 벗어 버리고 자연스럽고 자유로운 마음을 고스란히 드러내려는 사조가 낭만주의 아닙니까. 낭만에는 항상 미지의 세계를 아름답게 탐색해 보고자 하는 설렘이 깃들어 있고요. 그래서 봄의 속성은 풋풋한 낭만과도 같습니다.

아! 이런 봄날 설렘으로 뭔가를 새롭게 시작해야겠습니다. 상당히 먼 길이지만 서툴지라도 정갈하게 한 걸음 한 걸음씩 나아가야겠습니다. 봄을 맞는 마음, 시작하는 마음은 항상 설레는 젊음 아니겠습니까.

〈성경〉에 이런 말이 있지요. "시작은 미미했으나 끝은 창대하리라." 뭔가를 새로 시작하는, 개업하는 집에 가면 많이 볼 수 있는 구절이지요. 그렇습니다. 봄은 그렇게 창대한 세계로 가는 만물의 시작을 알리는 계절입니다.

그리움, 빅뱅의 한 줄기 빛이 낳는 우주의 파노라마

며칠간 날이 환합니다. 유치원 통학버스의 노란 지붕에 아른아른하는 햇살, 금방이라도 아지랑이가 피어오를 것 같네요. 차가운 기운이 가신 부드러운 바람에 유모차 탄 애기들도 비닐 커튼을 젖히고 고사리같이 도톰한 손을 내밀어 꼼지락꼼지락 봄을 부르고 있네요.

이런 이른 봄 모습을 보며 어린 비구니스님이 작설차를 따라 주며 하던 말이 떠오릅니다. "이맘때쯤 산도 언 몸을 풀어 삐죽이 내미는 싹이 이 차예요."란 말, 참 좋았어요. '산도 몸을 푼다'며 수만 년 동안 꼼짝하지 않는 산을 의인화하며 생명을 주는 말, 참 좋지 않나요.

우수, 경칩 지나 춘분을 앞두고 미세먼지 황사 속에 산수유꽃, 개나리꽃, 진달래꽃, 목련꽃 다 피워 놓고 오늘은 날씨가 험하네요. 대낮에 캄캄해졌다 반짝 햇빛 났다 야단이네요.

용오름 회오리 거센 돌풍 몰아치다 번쩍번쩍 번개에 천둥소리가 천지간에 진동하더니 "주르르 좍좍" 하고 소나기가 한차례 지나가더니 웬걸. 매화꽃 이파리 난분분인 양 함박눈이 팔랑팔랑 내리네요. 봄날 날씨도 꽃샘추위로 몸살을 앓고 있나 보네요.

추운 겨울은 잘 이겨내는데 꽃 피는 봄만 오면 내 몸도 이렇게 꽃같이 열병을 앓곤 합니다. 뼛속까지 바들바들 시리고 온몸이 지끈지끈 바스러져 내리곤 합니다.

터질 듯 아픈 머릿속을 빠져나온 정신은 홀로 혼미한 하늘로 날아가는 것 같습니다. 천지

간 열기란 열기는 다 불러 모은 불덩이 같은 몸뚱이는 일순 번뜩이며 폭발하는 것 같고요.

무엇이 몸이고 정신인지, 무엇이 삶이고 죽음인지 분간하지 못할 유체이탈 통증이 저 먼 우주 칠흑 속으로 파동쳐 갑니다. 그러면서 오소소 밀려드는 한기에 다시금 이불자락을 부여잡곤 합니다. 계절이 오가는 환절기가 되면 꼭 인사치레처럼 걸리는 이 병이 왜 '감기感氣', 기운에 감동하는 병인 줄 이제야 좀 알 것도 같네요.

막막한 어둠 속의 터질 듯 아프고 외로운 것들이 서로서로 보듬고 뭉치다 마침내 한 점 빛으로 폭발해 우주가 탄생했지요. 그때부터 1백38억 광년이나 날아온 빅뱅의 그 파동, 그 피붙이들과 이리 뜨겁게 어우러지는 기운이 감기라는 것을요.

2014년 봄 미국 하버드-스미스소니언 천체물리센터가 우주의 탄생 순간인 대폭발(Big Bang)의 결정적 단서를 드디어 찾아냈습니다. 지금까지 우주 탄생의 유력한 가설로 여겨져 온 빅뱅이론을 입증할 중력파의 파문波紋을 실제로 발견한 것입니다.

그렇습니다. 우주는 어둠 속의 한 점 빛에서 생겨났습니다. 캄캄한 어둠 속에서 뭔지 모를 것들이 서로를 끌어당기며 뭉치다 마침내 한 점 빛으로 폭발해 우주가 탄생했다는 게 빅뱅이론이지요.

그때 그 빛줄기의 파문이 1백38억 광년을 나아가며 우리의 태양계와 은하계, 지구의 모래알보다 더 많은 별의 우주를 낳으며 무진장의 공간과 시간으로 팽창하고 있다는 것이지요.

캄캄한 혼돈 속에 빛을 있게 한 것도, 빛이 발산되며 무진장한 별들을 만든 것도 서로를 끌어당기는 힘, 인력引力입니다. 그런 인력이 가스인지 안개인지 티끌인지 뭔지 모를 것들을 서로서로 끌어안아 원자며 분자며 물질이며 별이며 꽃이며 사람으로 전화轉化케 해 이 찬란한 파노라마의 우주를 펼치게 하고 있는 것입니다.

캄캄한 어둠, 혼돈 속에서 색깔도 형체도 없어서 이름 붙일 수도 없는 하염없이 외로운 것들이 서로 사무치게 끌어당기며 뭔가가 되고 싶은 기운氣運, 그게 곧 그리움 아니겠습니까.

그 그리움이 한 점으로 모여 폭발해 빛이 되고 별이 되고 꽃이 되고 있는 거죠. 그러니 그리움은 우주와 한 몸인 뭇 생령 각기의 생명이면서 또다시 하나가 되려는 힘, 바이텔러티 아니겠습니까.

꽃잎이 바람에 밀리고 있다. 거리를 사이에 둔 사물이 서로를 끌어당기는 것은 외로움 때문이다. 육체가 없는 물질이 머금고 있는 그늘진 외로움. 외로움의 극한에서 물질은 행동한다. 하르르 지는 꽃잎과 지구 사이에 서려 있는 아득한 그리움을 시는 본다. 그리움은 틀림없는 물질이다.

허만하 시인의 시 「그리움은 물질이다—아이잭 뉴튼에게」의 마지막 부분입니다. 문예지에 발표된 이 시를 처음 보았을 때 감기 같은 그리움의 열병을 앓곤 하는 나는 "그래, 그래요"라며 무릎을 쳤습니다.

이름난 병리학자로서 치밀한 관찰과 이성으로 감성을 빚어내고 있는 시인이 허만하입니다. 그런 시인이 쓴 이 시가 '그리움이란 이런 거구나' 하고 구체적으로 다가왔기 때문이지요.

모든 서정적인 느낌의 요체인 너와 나는 하나라는 동일성의 시학과 현재의 이 순간은 과거 추억과 미래 예감이 동시에 익어 터지는 찰나라는 순간성의 시학이 일순 잡히는 듯도 했습니다. 그리고 우리네의 슬퍼서 아름다운 삶과 모든 예술의 핵인 그리움이 물질처럼 구체적으로 다가오는 듯도 했습니다.

바람에 꽃잎이 하르르 하르르 날리고 있습니다. 나비도 꽃잎 같은 날개를 접었다 폈다 하며 하염없이 날고 있고요. 그런 봄날 풍경을 바라보며 시인은 우주의 태초이며 현재진행형인 빅뱅을 그리움으로 구체화하고 있군요.

그대가 그리워하는 물질들도 구심력으로 한 점으로 뭉쳤다 원심력으로 방사형으로 폭발하고 있군요. 까만 어둠, 혼돈 속에서 뭔지 모를 것들이 휘돌며 뭉치고 있는 것을 그대도

우울함. 반려동물. 현재(나중에 그 친구는 우울해도 자신은 같이 죽지는 않았으니 평생 기억하면서 살겠다고 다짐
하며 일어섰다. 펫리스를 이겨내려 현실에 몰두하는 친구는 마음이 아팠지만 결국 추억으로 아름답게 포장해서
마음 한 켠에 자리를 내 주었다.)

하늘. 바람. 안내원. 구름. 그림판

보고 있군요. 그 많은 눈을 가지고서요.

　그러다 마침내 폭발하고 있군요. 꽃처럼 붉은 단심丹心, 그리움으로 사방팔방 폭발하고 있군요. 그래요, 그대의 그리움에도 빅뱅이 원형질로 새겨져 문양화돼 가고 있군요.

　봄 신명을 지핀 들녘을 지나 터벅터벅 바닷가로 나가 보았습니다. 눈을 들어 멀리 바라보니 하늘과 바다가 환한 햇살로 만나 환장하게 자글거리는 수평선이 들어옵니다. 나는 그런 햇살 아래 파도를 맞으며, 억척스레 바위에 달라붙은 조그만 굴을 까먹다가 몰래 울컥했습니다.

　그리움일까요. 유치환 시인의 시 「파도」의 "임은 뭍같이 까딱 않는데/파도야 어쩌란 말

이냐.”라는 싯구처럼 저 수평선과 같이 포개지지 못하고 겉돌아야만 하는 그대와 나의 안타까운 운명 앞에 목이 메입니다.

대책 없이 확 밀려왔다 밀려가 버리는 파도 같은 그리움. 소망 같은 그리움, 우리네 순간순간 삶 같은 그리움. 그대와 나, 순간과 영원이 순하게 포개질 때 밀려드는 고독을 뚫고 솟아나는 그리움.

그러나 ‘그리움이란 이런 것이다’ 하고 그리 쉽게 말해질 순 없는 아득하고 아련한 그런 것. 그대가 있음으로 해서 생겨난 그리움에 대해 이리저리 곰곰이 생각해 봅니다.

오래전 하나였다 이제는 헤어진 그대와 저의 안타까운 거리, 그 거리가 그리움을 낳는 것은 아닐까요. 우리네 맑고 드높은 꿈과 이상과 이제는 더는 동일한 것일 수 없는 구차한 현실에서 세계와 우주 삼라만상과 온몸으로 만나 다시 하나 되고픈 마음이 그리움을 낳고 있습니다.

봄은 와서 또 흐드러지는데 그런 봄 한가운데로 들어가진 못하고 흘려만 보냈다는 팔순 언저리 시인들을 모시고 충청도 금산 금강으로 도리뱅뱅이 어죽을 먹으러 갔는데 온 산 멍멍하게 송홧가루 날리고 도리 뱅뱅 휘감는 물길 비단 금실 수놓으며 눈 속으로 흘러드는데 옅은 여울 물살 부여잡고 흰 손수건 흔들며 꽃가루 날리고 서 있는 저 버드나무 하, 그리 연연해 머리 풀고 연둣빛 뚝뚝 듣는 물그림자 희롱하는 환한 햇살이여!

눈부시게 쟁여지는 햇살 가닥가닥 앞뒤 순서도 없이 켜켜이 져오는 물무늬 환한 농담濃淡의 시간들, 막무가내의 연심戀心이여!

반만년 먼 옛적, 지금은 금강 가 내 눈썹 위를
뱅글뱅글 애돌아 흐르는 저 송화강松花江

맨 햇살 가슴 가득 안고
그리움 뭉텅뭉텅 하얗게 날리는
빛살의 연인, 유화柳花여!

좋은 봄날에 원로시인들 몇 분 모시고 충청도 금산 금강으로 천렵을 갔다 와서 써 본 졸시 「금강 버드나무」입니다. 왜 비단 금錦 자, 비단 산이요, 비단 강인가 했는데 온 산에 소나무 꽃가루 노랗게 날리고 강에도 그 송홧가루가 황금 비단 자락처럼 흐르고 있더군요.

그런 금강을 보면서 오래전 만주에서 본 송화강이 떠올랐습니다. 백두산에서 발원하여 만주 벌판을 가로질러 아무르강으로 흘러드는 그 강에도 백두계곡 송홧가루가 비단처럼 흐르고 있더군요.

그런 송화강에서 옛 조선의 유민들이 부여를 세웠고 또 그 강가에서 물의 여신 같은 유화와 태양의 신 같은 해모수가 사랑을 나누어 고주몽을 낳은 신화 같은 역사가 금강에 그대로 겹쳐지더군요.

시간과 공간이 강물에 빛나는 햇살처럼 환하게, 켜켜이 겹쳐지면서요. 금강가에서 막 피어난, 꽃가루 풀풀 날리며 하늘거리고 있는 버드나무가 유화와 겹쳐지면서 말입니다.

그렇습니다. 그대와 나는 시공을 뛰어넘는 존재입니다. 아득히 먼 시공에 있으면서도 금방이라도, 아니 언제든 함께하고 있습니다. 그러나 막상 잡으려 하면 저만큼 멀어져 가는 순정한 추상이기도 합니다.

그런 순정한 추상, 아무것도 없는 백지 위에서 그리움 하나로 우리는 눈을 뜹니다. 빛과 선과 리듬의 설렘으로 우리네 원초적 생명은 폭발합니다. 이 좋은 봄날 꽃들이 제 각각의 빛으로 터져 나오듯 말입니다.

디지털, 노마드, 아바타를 여는 무한 시공

오랜만에 TV 앞에 무척 오래 앉아 있었던 적이 있습니다. 오래도록 생각하고 바둑을 두는 모니터에 대한 호기심에서였지요. 바둑 최고수 이세돌과 인공지능 최고수 알파고의 바둑 대결.

나는 바둑은 잘 두지는 못합니다. 그래서 장고長考 끝에 두는 바둑판 흑백의 고도의 두뇌 싸움보다는 얼굴 없는 알파고 화면의 장고와 이세돌의 고개를 저으며 손을 떠는 생각의 장고를 보기 위해서였죠.

인공지능 모니터와 인간의 장고를 지켜보며 참 많은 생각을 했었죠. 인간의 두뇌와 생각을 제압하는 저 인공지능의 장고 앞에서 인간의 정체성은 과연 무엇인가에 대해서요.

달빛 별빛마저 잠들어 온 세상이 고요하고 적막한 이 이른 새벽. 지금 이런 글을 쓰는 PC 모니터 위에서 깜박이며 장고하는 이 커서는 대체 어떤 글을 풀어내려는 건지. 이러다가 이런 글마저 PC가 스스로 쓸 수 있는 날이 올까 궁금하고 두려워 5국이 끝날 때까지 그 바둑판을 장고하며 들여다봤었습니다.

봄이 오는 소리도 제대로 못 듣고 봄맞이 집 청소도 미루며 TV 앞에만 앉아 있었죠. 그런 염려와 장고를 거듭하며. 그러다 매화가 피고 산수유가 노랗게 피어 봄을 만끽하고 있을

새해아침 첫그림 마녀들, 친구들

별. 선물. 희망. 비

때가 되어서야 그리 넓지 않은 집 정원을 청소했습니다.

게으름을 핑계 삼아 봄이 오면 새 생명을 내밀 것들이 얼지 말라고 겨우내 덮여 있던 낙엽들을 갈고리로 긁어냈습니다. 흙이 파일 정도로 박박 긁어내다 보니 새싹들이 오물조물 돋아나고 있어 아차, 어린 새싹들까지 해치지나 않을까 걱정했습니다. 특히 대여섯 송이씩 솜털처럼 여리고 보드랍게 피어나고 있는 할미꽃 앞에서는요.

조심조심 갈고리질을 해 나가다 허리를 펴고 고개 들어 올려다보니 할미꽃 솜털 같은 목련꽃 봉오리도 막 벌어지고 있더군요. 그런 꽃과 흰 구름을 보니 우연 중학교 봄학기의 첫 시간 음악 교실에서 배웠던 가곡이 절로 흥얼거리며 나오더군요.

"목련꽃 그늘 아래서 베르테르의 편질 읽노라~ 돌아온 4월은 생명의 등불을 밝혀 든다~" 하고, 동경, 우정, 사랑, 순수, 그리움, 그리고 젊은 베르테르의 편지 등 감수성 예민

했던 시절 순정한 낭만적 목록들이 가슴 미어지게 그 노래와 봄과 함께 터져 나오더군요.

그러면서 알파고도 꽃이 피고 보드라운 바람이 부는 이 봄날을 온몸으로 만끽할 수 있을 것인가를 생각했습니다. 봄날을 지저귀며 심금을 울리고 있는 새들의 저 신명 난 소리를 우리들의 감촉과 마음처럼 알파고의 딥 마인드는 느끼고 번역해 낼 수 있을 것인가 생각하니 좀 안심이 되더군요.

아, 그러나 그로부터 몇 년이나 지난 지금 우리는 누가 뭐래도 디지털 노마드 시대에 들어와 있군요. 알파고 같은 인공지능이 소설도 쓰고 시도 짓고 그림도 그리고 작곡을 하고 있는 시대로 들어왔습니다.

자신을 대신한 아바타가 가서 대학 입시 안내 내용도 보고 듣고, 들어가고 싶은 회사도 속속들이 알아보고 면접을 보는 시대가 왔습니다. 메인 뉴스 시간대에 앵커를 대신한 아바타가 뉴스를 진행하기도 하고요. 나아가 유명 연예인을 대체한 아바타 캐릭터가 스스로 광고도 하며 유명해지고 있고요.

휴대폰, PC 등만 있으면 이제 언제 어디서든 서로 소통하고 정보를 접하고 일을 할 수 있는 디지털 노마드 시대가 된 것입니다. 정처 없이 세계를 떠돌며 살 수 있는 신유목 시대가 도래한 것이지요. 휴대폰 하나면 세계 어디든, 어느 시간대든 들어가 살 수 있는 메타버스 시대가 열린 것입니다.

메타버스는 초월이나 가상을 뜻하는 '메타(Meta)'와 현실 세계를 의미하는 '유니버스(Universe)'의 합성어입니다. 이제 가상의 세계, 초월의 세계가 생생한 현실의 세계로 편입되며 점점 그 영역을 넓혀 가고 있는 것이지요. 이제 우리는 아바타가 되어 그런 가상공간에서 살아가겠지요.

아, 그러나 다시 생각해 봅시다. 메타버스는 가상공간이 아니라 우리네 가없는 삶의 원초적·본질적 공간은 아니었는지 말입니다. 우리 인간의 지능과 문명이 일궈낸 지금 우리 현실 공간보다 앞서 살았던 우리의 본래 삶은 아니었는지.

그렇다면 무엇이 우리를 메타버스, 그 태초의 시공으로 다시 돌려보냈을까요? 바로 디

지털 신호와 거기에 기초한 컴퓨터입니다. 아날로그가 우리에게 익숙한 10진법 세계라면 디지털은 2진법의 세계입니다. 0과 1, 없고 있음, 음과 양의 2진법으로 모든 정보를 단순하게 압축해 전달하는 체계가 디지털이지요.

동양 최고의 고전인 〈주역周易〉에서는 이렇게 가르치고 있습니다. 태초의 카오스인 태극에서 음과 양이 나오고 다시 64괘로 갈라지며 생성·변화해 가며 다시 하나인 카오스로 돌아오며 우주 삼라만상은 순환하고 있다고.

음양 2진법으로 64괘를 만들어 자연과 인간의 변화 현상을 예측하고 길흉화복吉凶禍福을 알아 보는 점, 혹은 철학으로 〈주역〉은 지금도 여전히 통용되고 있지요. 우리 국기인 태극기도 그런 〈주역〉을 바탕으로 해 그려졌고요.

우리 몸에서 유전자를 저장하고 전달하는 DNA 염색체도 2진법 64마디로 꿰어 있다는 것이 최근에야 실증됐습니다. 인간은 물론 모든 생명체가 컴퓨터와 같은 2진법 디지털 전달 체계로 각개의 특성을 자손 만대에 전하고 있는 것이죠.

때문에 금세기 디지털혁명으로 인류는 10진법에 의해 복잡하게 짜인 현대 문명에서 벗어나 영성靈性의 세계로 가고 있는지도 모릅니다. 삼라만상과 직접 영성으로 교류하며 어우러지던 저 아득한 고대의 잃어버린 골든 에이지, 그 황금 시대로 되돌아가고 있는지도 모릅니다.

영화 「아바타」에서 생생한 화면을 보면서 그런 황금 시대가 우리에게도 펼쳐지고 있다는 것을 온몸으로 실감했을 것입니다. 지구 자원이 고갈되자 먼 행성으로 자원 채굴을 떠난 인간에 의해 파괴되는 판도라 행성의 원주민과 자연의 교감에서 말입니다.

서로의 촉수를 코드처럼 꽂고 교감하는 원주민과 동식물들. 빛으로 서로서로 마음을 주고받는 대자연 속에서 각 생명은 다 다르지만 모두 하나로 연결돼 있다는 것을 볼 수 있었을 것입니다. 특히 하늘과 땅과 땅속을 잇고 있는 우주목 같은 생명의 나무 영상 이미지에서 골든 에이지를 실감했을 것입니다.

그 나무 아래서 서로의 마음을 주며 원주민과 지구인 아바타가 사랑을 나누지요. 죽어

토끼, 꽃, 여행

가는 사람도 그 나무 아래에 눕히면 살아나고요. 모든 원주민이 모여 춤추고 기도하면 다 제 몸처럼 들어주는 나무.

우리도 그런 나무를 먼 옛날부터 마을마다 한 그루씩 가지고 있었지요. 마을을 지켜 주는 수호신인 '당산나무'라는 노거수가 한 그루씩 있어 마을 공동체는 편안한 유대감을 가질 수 있었죠. 그런 나무, 신단수 아래서 신과 인간이 하나가 되는 나라, 즉 신시神市를 옛날 옛적에 연 민족이 우리 아닙니까.

영화 「아바타」를 보면서 반만년 훨씬 더 이전의 삼라만상이 하나로 어우러졌던 신시의 이미지가 오버랩되며 떠오르더군요. 영화에서는 그런 황금 시절의 원시공동체를 구해 주는 자가 바로 지구인의 분신인 아바타지요.

뇌수. 나무. 꽃. 망상. 나자신

 서로 경쟁하고 침탈하고 한시도 편할 날 없는 지구의 현대문명에 싫증 난 군인이 원주민을 침탈하려 아바타로 들어가지요. 그랬다가 그들의 진정한 사랑과 교감의 영성문화에 차츰 동화돼 되레 원주민의 우주 삼라만상 공동체 세계를 구하게 되지요.

 아, 그대도 그런 아바타 시대의 도래를 환영하며 맞이하고 있군요. 기쁘게 맞이하는 표정, 표정들의 이모티콘을 우편딱지처럼 그려 붙여 디지털, 노마드, 아바타 시대에 보내고 있군요.

 그런 우편 아래에는 그대의 머리에 접속돼 꽃 피우고 있는 우주목도 그려 놓았군요. 누

구도 상상할 수 없을 정도로 파격적으로요. 그 우주목은 우리네 머리, 두뇌에 뿌리를 내리고 푸른 잎사귀와 붉은 꽃을 피워내 우주의 무한공간에 흩뿌리고 있군요.

또 다른 그림에서 그대는 영화 '아바타' 속의 원주민 세상에서 행복하게 살고 있는 것 같군요. 마치 영화 속의 남녀 주인공인 양 색감 있는 날개옷을 입고 그리움과 사랑의 세계로 우화羽化하고 있군요.

'아바타'라는 용어는 원래 힌두교에서 이 세상의 악을 물리치기 위해 하늘에서 내려온 신을 가리킵니다. 영화에서는 아바타가 그런 역할을 제대로 해 낸 것이지요.

지금 우리 일상에선 가상 세계, 메타버스에 들어가는 우리 각자의 분신이며 화신을 아바타라 하고 있지요. 가상공간에서만 우리의 캐릭터로 살아가는 존재가 아바타입니다.

그러나 다시금 본질적으로 생각해 봅시다. 실제의 나, 이 세계에 실존하는 우리가 혹 아바타는 아닐는지. 수행을 많이 한 고승의 법문에서 '아바타'란 말을 들으며 뭔가 확 반전되며 후련한 깨달음을 얻었습니다.

그 고승은 "수행이나 명상을 하면서 자신이 명상하는 것이 아니라 아바타가 명상하는 것이라 생각하라"고 이르더군요. 이 얼마나 쉽고도 맘에 드는 방법입니까. 그동안 명상하면서도 딴 생각을 하거나 명상에 온전히 몰입하지 못하는 나 자신을 탓해 왔는데 그럴 게 아니었습니다.

아바타가 명상케 하고 자신은 마치 초월자처럼 살펴보란 것이지요. 그래야 죽음에 임해서도 아바타가 죽어 가는 걸 관찰하고 자신은 오고 감도 원래 없는 여래如來 같은 존재임을 깨달아 해탈케 하는 것이 명상이라고요.

"모든 사람이 그것을 가지고 있고 모든 사람이 그것이지만, 모두가 있는 그대로의 그들 자신을 알지는 못한다. 따라서 그들은 자신의 육신이 갖는 이름과 형상, 그리고 자신의 의식 내용과 자신을 동일시한다. 자신의 실체에 대한 이러한 오해를 교정할 유일한 방도는, 자신의 마음이 움직이는 방식을 완전히 지각하면서 그것을 자기 발견의 도구로 돌려놓는 것이다."

우리 시대의 힌두교 스승인 마하라지가 한 말의 요체입니다. 현실 사회에서 살아가는 우리가 아는 우리 자신은 기실 아바타일 뿐 변할 수 없는 자신의 실체는 따로 있다는 것입니다. 자신의 마음의 움직임을 살펴보면서 진정한 자아에 이르게 하는 '그것', 오고 감도 없이 지금 자신과 함께 여여如如하게 실재하는 그것이 진아眞我라는 것이겠죠.

우리가 우리 자신이라 믿는 것과 이 현실 세계는 덧없는, 수시로 변하는 우리 마음이 지어낸 허상, 가상이라는 것입니다. 힌두교뿐 아니라 불교나 도교, 또 우리 민족 고유의 풍류도 등 동양의 사상과 현자들이 모두 우리는 봄꿈 한마당 같은 가상의 현실 속에서 아바타로 살아가고 있음을 지적하며 본래의 세계, 본디의 자신으로 돌아갈 것을 가르치고 있습니다.

어찌 보면 금세기 디지털 노마드세대들은 현실과 가상이 구분되지 않는 원초적 세계로 다시 직접 돌아가고 있는 세대일지도 모르겠습니다. 6·25전쟁 직후 농촌에서 태어나 어릴 때인 1960년대 경제개발 연대에 도시로 올라온 베이비부머세대에게는 고향에서 자연과 어우러진 원체험이 있습니다. 그들 자녀 세대들은 도시 문명 속에서 자란 아스팔트세대고요.

그렇다면 21세기 디지털 혁명 시대에 태어나 핸드폰과 PC 속에서 살고 있는 세대들은? 실시간으로 세계를, 과거와 미래를 자유롭게 떠돌아다니며 소통하고 거래하고 사랑하며 살아가고 있는 세대들은? 이 세대들이 바로 이전 세대들보다는 더 본질적이고 원초적인 세계를 살아가는 우주적 시민은 아닐까요.

모니터 속의 커서가 어서 가자는 듯 깜빡, 깜빡거립니다. 커서를 따라가면 원시의 바다도 펼쳐지고 우주 태초의 빅뱅 때의 빛살, 그 선명한 색깔들의 알갱이가 광속도로 내 눈, 마음속으로 달려도 들 것입니다. 우리네 마음이 분별해 갈라놓은 것일 뿐 이 디지털 노마드 시대는 현실과 가상이 구분되지 않는 애초의 세계로 점점 더 생생히 들어갈 것입니다.

별. 어린왕자. 안경. 4의 벽

꽃, 우주에서 날아든 생명의 빛깔

　도심에 있는 도서관으로 가는 길 도로변 화단에 노란 별 같은 영춘화들이 일찍 피어나 오들오들 떨며 눈을 맞고 있네요. 한 소녀가 핸드폰을 그 꽃들에 갖다 댑니다.

　핸드폰 카메라에 담기 위한 그 모습이 꽃과 속삭이며 통화하고 있는 것처럼 보였습니다. "꽃아, 춥지 않니? 어느 먼 곳에서 이 추운 곳으로 왔느냐?"라고 묻고 있는 것 같았습니다.

　눈보라는 시야를 뿌옇게 가리며 내리고, 꽃들은 노랗게 피어 있고, 그 꽃과 대화를 나누는 소녀를 보는 순간 갑자기 서울 도심은 우주적 공간으로 확대되며 박두진 시인의 시 「꽃」이 떠올랐습니다.

　"이는 먼/해와 달의 속삭임/비밀한 울음//한 번만의 어느 날의/아픈 피 흘림//먼 별에서 별에로의/길섶 위에 떨궈진/다시는 못 돌이킬/엇갈림의 핏방울//꺼질 듯/보드라운/황홀한 한 떨기의/아름다운 정적精寂//펼치면 일렁이는/사랑의/호심湖心아"라고요.

　오들오들 떨고 있는 노란 가엾은 꽃들이 먼 별에서, 아득한 전생에서 헤어진 혈육의 정으로, 그대를 향한 순정으로 다가왔습니다. 이제 봄을 환영하며 맞는다는 영춘화迎春花를 시작으로 산수유, 개나리, 진달래, 목련꽃 등이 피면서 봄꽃 천지가 될 것입니다.

　그대도 꽃에 핸드폰을 갖다 대며 대화를 나누고 있나 보네요. 핸드폰 속에서 꽃이 점점 붉게 피어나며 세상 밖으로 나오고 있네요. 그런 꽃들의 정기가 하얀 그대의 손톱을 빨갛

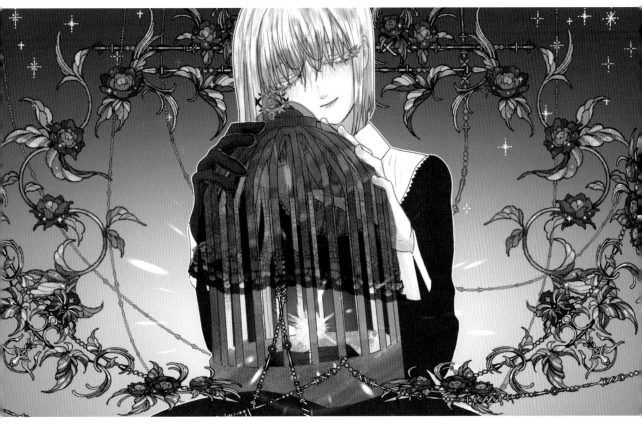

영혼. 새장. 소중한 보물. 지키는 것

게 물들이고 있네요.

　하얀 손끝의 빨강 손톱이 상큼하면서도 강렬하네요. 이렇게 핸드폰 그림 하나에도 그대의 캐릭터가 색감으로 선명하게 드러나는군요.

　눈 속에서 솜다리꽃, 바람꽃, 복수초, 노루귀 등 키 작은 야생화들이 피어나고 있다고 해 설악산에 가 보았습니다. 꽃이 어떻게 피어 겨울 속에서 봄을 부르고 있나 살펴보려고요.

　설악산 백담계곡과 금강산 쪽으로 가는 미시령에서 내려온 물이 만나는 북천변에 앉아

봄이 어떻게 오나를 한참 살펴보았습니다. 눈얼음이 풀린 여울목에 빛살이 흐르더군요. 막 피어나는 버드나무 잎의 연둣빛 바람에 일렁이는 빛살 그림자도 지더군요.

그런 빛살과 그림자, 각 물살의 켜에서 리듬감을 느낄 수 있더군요. 푸른 버들개지 꺾어 얼음물 탬버린을 두들기며 먼 데서 오고 있는 봄의 리듬이 들리는 듯이요. 그러면서 모리스 라벨의 춤곡 「볼레로」가 귓전에 들리는 듯하더군요.

행성. 별. 우주. 인외(인간 외의 존재)

반복되는 일상에 무료해질 때면 그 음악을 듣곤 합니다. 리듬과 멜로디가 여리고 세게, 느리고 빠르게 끊임없이 반복되는 곡이지요. 멀리서부터 다가오는 드럼의 리듬 속에 악기들이 하나씩 등장해 제 음색音色대로 반복되는 멜로디를 연주하다 사라졌다가 다시 만나곤 하는 관현악곡 말입니다.

마치 깊은 계곡 샘에서 시작된 물줄기가 이 물 저 물을 만나 합쳐진 후 점점 더 큰 강을 이루며 흘러가듯이요. 꽃들도 그런 리듬에 맞춰 저 먼 시베리아 설원까지 행진해 가며 자꾸자꾸 피어나고 있을 것입니다.

그렇게 오는 봄 길목 물가에 앉아 봄의 주인인 꽃에 대해 곰곰이 생각해 봤습니다. 꽃은 살아 있는 모든 것의 순간순간의 절정입니다. 하늘과 땅 사이에 생겨나서 자라고 서로 맺어지며 살아가다 마침내는 스러져 가는 모든 생명의 순간, 가장 간절한 몸짓입니다. 그런 꽃은 우리 사람에게는 나와 남, 나와 나 아닌 그 모든 것을 그 간절함의 절정에서 맺어 주게 하는 의미일 것입니다.

내가 그의 이름을 불러주기 전에는

그는 다만

하나의 몸짓에 지나지 않았다.

내가 그의 이름을 불러주었을 때

그는 나에게로 와서

꽃이 되었다.

(중략)

우리는 모두

무엇이 되고 싶다.

너는 나에게 나는 너에게

잊혀지지 않는 하나의 눈짓이 되고 싶다.

독자들은 물론 시인들도 가장 좋아하는 시로 꼽는 김춘수 시인의 시 「꽃」입니다. 사람과 사람 사이이든 혹은 사람과 사람 아닌 것 사이이든 우리는 모두 서로 서로에게 무엇인가가 되고 싶어 합니다.

그런 관계가 없으면 서로는 너무 외롭고 고독할 테니까요. 아니 우리는 항상 나 아닌 다른 존재를 향할 때만 존재 이유를 가질 수 있는 대타對他(Pour_soi)적 존재이니까요.

이렇듯 나 아닌 것을 향할 수밖에 없는 우리를 가장 간절하면서도 아름답게 대신 드러내 주고 있는 것이 꽃 아닐까요. 그러므로 꽃은 그리움이며 사랑일 것입니다.

인간은 물론 우주 만물의 사랑의 지극한 표현이 꽃이 되는 것입니다. 살며 사랑하며 헤어지며 죽어가는 그 모든 순간의 기쁨과 슬픔, 그 절정에는 항상 꽃이 함께하고 있지 않습니까.

"내가, 꿈에 취한 탓일까?/내 미몽은 해묵은 밤인 듯 쌓이고 쌓여/마침내 숱한 실가지로 돋아나더니/생시의 무성한 숲이 되어 내게 일깨우니,/오호라!/끝에 남은 것이란 나 혼자 애타게 그린/장미꽃빛 과오過誤."

프랑스 상징주의 시인의 대가 스테판 말라르메의 장시인 「목신牧神의 오후」의 한 대목입니다. 물을 희롱하는 이른 봄 빛살과 제 눈썹을 빙 에두르며 무지갯빛 프리즘이 지는 햇살에 강한 졸음기가 몰려들면서 이 시가 떠오르더군요. 물의 요정 자매를 희롱하던 달콤한 꿈속에서 깨어나면서 목신이 허탈해하는 이 장면이요.

청년기에 접어들며 어느 집 담장 너머로 피어오르는 자목련꽃을 본 적이 있습니다. 순간 나는 못 볼 것을 본 것처럼 얼른 얼굴을 돌릴 수밖에 없었습니다. 대낮에 처녀의 순결하고도 은밀한 곳을 음탕하게 훔쳐본 것처럼 말입니다.

아, 그러나 그런 자목련 꽃잎도 빨갛게 벌어지면서 활짝 피어오르더니 그 안 꽃잎은 하얀 젖빛 순결이더군요. 자목련 꽃 한 송이의 안과 밖 색깔이 핏빛에 가까운 자주색의 관능과 흰색 나비가 되어 날아가는 순결을 동시에 보여 주고 있더군요.

청춘 시절 그런 상반된 색감色感의 실감이 「목신의 오후」의 '장미꽃빛 과오(La fote idee de rose)'라는 말에 매혹돼 열심히 프랑스어를 공부해 이 시를 원어로 읽게 하더군요. 이 시는 졸음을 불러일으키는 오보에에 이끌려 펼쳐지는 현란한 음색의 관현악곡으로 클로드 드뷔시가 작곡해 전설적 무용수 니진스키가 관능적 육체의 춤사위로 보여 주기도 했죠.

(2차 창작 - 게임, 유메닛키, 마도츠키) 마음의 창문, 게임, 꿈일기(유메닛키)

그러고 보니 드뷔시나 라벨은 모두 인상주의 작곡가들이군요. 인상파 화가들이 저 먼 별에서 날아든 빛깔에 자신의 내면 에너지를 폭발시키며 나온 색깔을 중시했듯 각 악기가 내는 인상적인 음, 소리의 색깔을 중시한 작곡가들입니다.

그렇습니다. 우주에서 온 각자 내면 에너지의 빅뱅이 색깔입니다. 반 고흐의 이글이글 타오르는 태양 같은 해바라기꽃 그림을 보며 강렬하게 살고픈 의욕이 다시금 생기는 것도

(2차 창작 – 게임. 유메닛키. 이름 불명. 플레이어들 사이에선 화성씨라고 불림) 꿈일기(유메닛키). 악몽. 여행. 화성씨. 눈물

다 그런 색채의 색감 때문일 것입니다.

그래서 그런 빛에서 온 강렬한 색채로 한국의 풍경을 인상적으로 드러냈던 오지호 화백은 "색채의 환희는 인류가 자연으로부터 부여받은 절대한 은총"이라 했습니다.

봄은 꽃을 통해 그런 생명의 환희의 색채를 돌려 주는 계절입니다. 죽은 듯한 무채색 겨울에서 꽃을 피우며 제각각의 색깔을 낳는 생명의 계절이 봄 아니겠습니까.

이런 봄날 그대도 꽃을 피우고 있군요. 우주에, 생명에 혼재된 각각의 색감을 찾아내 그대만의 꽃을 피워 우주에 퍼뜨리고 있군요. 색색으로 꽃들은 피어나며 꽃과 색 각각의 은밀한 내력을 이야기해 주고 있군요.

히말라야 고봉들 사이에 숨어 있다는 샹그릴라를 찾아간 적이 있습니다. 하지만 중국 정

부에서 옛 티베트 고산 분지에 '샹그릴라'라는 이름을 붙인 그곳은 이상향은 아니었습니다.

실망해 돌아오는 길 저무는 햇살 속에 여우비가 잠시 내리고 쌍무지개가 뜨더군요. 그래 잠시 후면 스러질 그 무지갯빛 프리즘 선명한 색, 색 속에 내 유토피아를 넣어두고 왔습니다.

"산 너머 저쪽 하늘 저 멀리/행복이 있다고 말들 하기에/아, 남을 따라 행복을 찾아갔다가/눈물만 머금고 돌아왔습니다"라는 카를 부세의 「산 너머 저쪽」이라는 시구처럼 눈물만 머금고 돌아왔습니다. 산 너머 하늘 저 멀리 선명한 일곱 빛깔 무지개를 보며 행복이라는 추상성을 좇아 사는 게 우리네 삶 아니겠습니까.

히말라야에서 내려오는 길의 천 척 낭떠러지 곳곳에 다섯 색깔 각각의 깃발, 타르초가 펄럭이고 있더군요. 모든 생명의 요소와 계절과 방위를 표시하는 적, 청, 황, 백, 흑의 다섯 가지 색깔로 천 척 절벽 생사의 갈림길에서 바람에 휘날리며 이생과 후생의 안녕을 빌고 있더군요.

그런 타르초의 색감이 우리네 오방색五方色과 같더군요. 첫돌 상에 놓인 오방색 보자기와 색동 떡과 때때옷의 그 정겨운 색감말입니다. 그렇게 우리는 태어나서부터 오방색을 먹고 입고 보고 살아왔습니다.

그렇습니다. 우리 민족도 빛에서 온 색깔은 우주 삼라만상 생명의 단초임을 처음부터 알아 왔습니다. 색깔의 리듬이 우주 운항의 섭리며 그 특성 자체를 드러내는 것임을 생래적으로 친근하게 느끼며 살아왔습니다.

색채심리학자이기도 한 르네 위그는 "개개의 색채는 우리들 존재의 계기가 되며 우리 감수성의 에피소드가 된다"라고 했습니다. 색채는 이렇게 우리의 존재 계기가 되며 끊임없이 우주에 닿아 있는 우리네 속내의 에피소드, 이야기를 창출해 간다는 것입니다.

이미지, 그림 제각각의 형상에 제 나름의 성질을 불어넣어 다이내믹한 생명력을 부여하는 것이 색입니다. 봄은 꽃의 계절입니다. 꽃은 제각각의 색깔을 뽐내며 우리에게 생명의 절정을 노래하고 그려 보고 이야기하라 하고 있습니다.

그때,
마음의 고향이며 그리움의 원형이여

진작부터 한번 가 보겠다고 하다가 한 번도 가본 적 없는 학여울에 가 보았습니다. 아, 그런데 바로 거기에 있데요. 정겨운 개울과 여울이 펼쳐지고 있데요. 엄마오리, 아기오리도 둥둥 떠 있고요. 내 어릴 적 고향도 둥둥 흘러가고요. 한참 그런 개울을 걷거나 앉아 있다 보면 소생하는 듯한 느낌이 들데요.

정갈하게 보존된 우리네 유년의 시간, 그 마음자리의 공간이 거기에 있었어요. 색이 바래져 버석버석한 갈대숲은 하늘이불같이 포근한데 버들이며 미루나무 등은 또 무슨 예쁜 봄 수를 놓으려고 초록 이파리를 점점이 틔우고 있고요.

그런 갈대며 연초록 잎들로 감춰져 둥둥 맴돌다 흐르는 여울, 한참 앉아 물만 들여다보고 왔지요. 들여다보며 울긋불긋 꽃동산이요, 산 계곡물이 흘러들어 저수지에 모여든 물의 나라 내 고향을 생각했습니다.

아조 할 수 없이 되면 고향을 생각한다.

이제는 다시 돌아올 수 없는 옛날의 모습들. 안개와 같이 스러진 것들의 형상을 불러일으킨다.

귓가에 와서 아스라이 속삭이고는, 스쳐가는 소리들, 머언 유명幽明에서처럼 그 소리는 들려오는 것이나, 한마디도 그 뜻을 알 수는 없다.

(중략)

소녀여. 비가 갠 날은 하늘이 왜 이리도 푸른가. 어데서 쉬는 숨소리기에 이리도 똑똑히 들리이는가.

무슨 꽃으로 문지르는 가슴이기에 나는 이리도 살고 싶은가.

서정주 시인의 시 「무슨 꽃으로 문지르는 가슴이기에 나는 이리도 살고 싶은가」입니다. 동면冬眠하는 긴 겨울을 거쳐 만물이 소생하는 봄이 되면 잔뜩 움츠리든 우리네 마음에 아연 활기를 돋우는 무슨 효험 좋은 주문처럼, 그 긴 제목이 지금도 곧잘 플래카드로 내걸리고 있는 시이기도 하지요.

시에서 '고향'이며 '소녀'들은 상실의 이 시대 진짜 삶의 원형들을 가리키는 것 아니겠습니까. 그런 원형들을 떠올리면 문득 그리 그립고 따뜻하게 살고픈 순정한 마음이 다시 살아나고요.

그렇습니다. 우리네 기억을 거슬러 올라가면 기억의 기저나 원점에는, 심리학에서 밝힌 무의식이나 집단무의식 그리고 원형이 있듯, 신화시대가 있습니다. 아무리 모습이 바뀌어도, 인간이 강제로 의미를 주입하고 다른 것으로 바꾸려 해도, 그것을 끝끝내 그것이게끔 하는 원형. 플라톤이 말한 이데아로서의 원형이 있습니다.

신神과 관념철학이 대신했던 그 선험적 세계를 근대에 들어와 실존철학과 현상학이 인간과 사물 자체에 다시 되돌려 줬지요. 원형의 구체적이고 생생한 체험의 세계로요.

우리 개개인한테도 그런 원형의 시대, 생령生靈이며 정령精靈들과 울긋불긋 꽃대궐에서 서로 한 몸 한마음으로 어우러졌던 고향의 봄 유년의 신화 시대가 있습니다. 오늘도 우리의 꿈은 그때 각인된 기억을 자꾸자꾸 재현하고 있지 않습니까.

우울함, 무기력, 그 너머를 바라보는 시선

그리고 오늘도 여전히 철없는 어린이들은 그런 시대를 살고 있고요. 이제 너무 멀리 떠나와 다시 돌아갈 수 없어 아플지라도, 다시 합치될 수 없는 묵시론적 세계일지라도 우리는 고향을 떠올리며 그런 순정한 신화 시대를 살고 있지 않습니까.

기차를 타고 해거름 녘의 산마을 마을을 지나다 보면 차창 밖으로 그 옛날 내 고향이 그
대로 재현돼 떠오르곤 합니다. 산 그림자가 깔리고 저녁밥 짓는 연기가 포르스름 피어오르
고 새가 산 덤불 속으로 오종종 깃들며 날아드는 것을 보면 어쩔 수 없는 귀소 본능에 빠져
들곤 하지요. 그럴 땐 뒤도 안 돌아보고 산새처럼 달아나버린 어린 날 고향이 차창 너머 아

꼴라쥬, 연꽃, 완곡어법, 기도, 날아오르기

득히 달려오곤 합니다.

"꽃 피는 봄 사월 돌아오면/이 마음은 푸른 산 저 넘어/그 어느 산 모퉁길에/어여쁜 임 날 기다리는 듯/철 따라 핀 진달래 산을 덮고/머언 부엉이 울음 끊이잖는/나의 옛 고향은 그 어이런가/나의 사랑은 그 어디멘가/날 사랑한다고 말해 주렴아/그대여 내 맘속에 사는 이

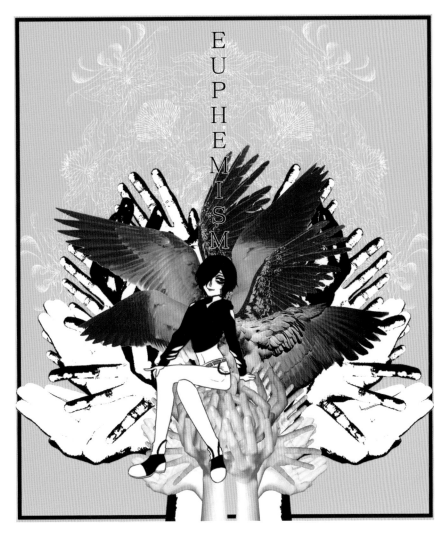

유페미즘(완곡어법)

그대여/그대가 있길래 봄도 있고/아득한 고향도 정들 것일레라."

작곡가 채동선 곡에 박화목 시인이 시를 붙인 가곡 「망향」입니다. 꽃 피는 봄이 되면 향
수의 심금을 울리며 울컥, 눈물짓게 하는 선율이 하도 좋아 정지용 시인도, 이은상 시인도
이 곡에 시를 붙였지요. 나 또한 이 곡을 부를 때마다 끝까지 부르지 못하고 향수와 그리움
에 울컥하곤 합니다.

고향에 돌아가도 바다 같던 저수지 둠벙처럼 작아 보여 옛 고향은 아니더군요. 살며 그
립고 사랑스러운 건 다 마음속 고향에 보냈건만 세월에 흘러 보이지 않고요. 그러나 그대
여, 그대가 있기에 정녕 봄도 오고 고향도 내 맘속에 순정하게 살아 있는 거 아니겠습니까.

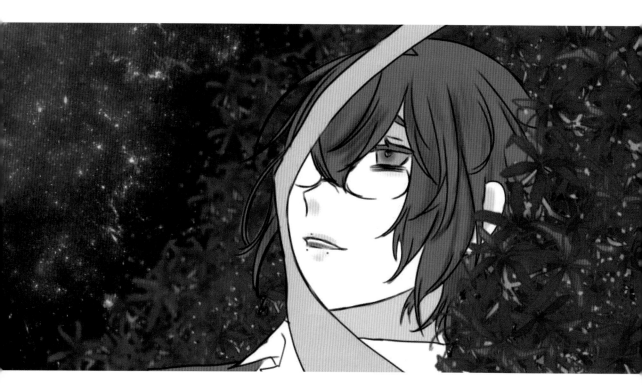

그리움. 사랑. 생각. 꽃밭

눌더러 물어볼까 나는 슬프냐 장닭 꼬리 날리는 하얀 바람 봄길 여기사 부여, 고향이란다. 나는 정말 슬프냐.

박용래 시인의 시 「고향」입니다. 행 갈음이나 연 나눔도 없고, 마침표도 없는 산문시지요. 조선 정한情恨의 울보시인이면서 최첨단 스타일리스트이기도 한 시인이 이 짧은 시편 속에서도 울고 있군요. '여기사 부여, 고향이란다'며 '부-여'라는 음상音像으로 울며 콤마(,)를 찍으며 흑, 흑 거리고 있지 않습니까.

바람마저 하얀 속살 빛살로 드러내는 봄 햇살. 날리는 장닭 꼬리. 울긋불긋 색동같이 화사하면서도 세월의 손때에 절은 색깔. 옛 절의 오래된 단청. 가을날 느티나무 단풍. 반만년 동안 빛바랜 조선의 색감과 함께 눈썹 위에 얹혀 맴도는 환한 설움이 묻어나고 있군요.

나도 그렇게 환한 설움을 주체하지 못하며 고향에 갔다 온 적이 있습니다. 고향 인근의 대도시까지 고속버스로 4시간가량 걸리더군요. 10살 때 떠나와 수십 년 동안 마음속에 묻어 둔 고향을 단 몇 시간 만에 가는 것이 못내 아쉽더군요.

해서 대도시 터미널에서 시외버스로 갈아타지 않고 몇 시간이고 걷고 또 걸었습니다. 고향의 어린 시절 이모저모를 추억하며 걷다 고향 입구 저수지에 도착했습니다.

저수지 앞길만 조금 터 주고 고향 마을을 겹겹이 빙 둘러싼 산들에서 흘러내려온 물들로 꽉 찬 저수지는 바다를 한 번도 못 본 어린 시절에는 바다만큼 커 보였습니다. 그 큰 저수지 둑 위의 너른 풀밭에서 노는 것이 참 좋았습니다.

봄에 파릇파릇 새싹들이 돋아나면 그 속을 뽑아 먹기도 하고 또래의 계집애들과 함께 소꿉놀이도 했습니다. 풀꽃들이 피어나면 꺾어 예쁜 아이 머리에 꽂아 주기도 하고 꽃반지를 만들어 끼워 주기도 했지요.

여름 장마철이면 저수지가 인근 논까지 넘쳐 올랐다 물이 빠지면 미처 빠져나가지 못한 물고기들이 논바닥에서 파닥거리고 있었죠. 어른들은 그걸 쓸어 담듯이 담아가 해 먹

기도 했고요.

나는 그런 물고기를 조심스레 잡아 저수지로 돌려보내기도 하고 예쁘고 작은 물고기들은 병에 담아 집으로 가져와 어항에 넣어 두고두고 보기도 했습니다. 그러면서 선생님에게 들은 인어공주 이야기를 다시 내 맘껏 상상해 보기도 했고요.

그대도 그런 어린 꽃 시절을 회상하고 있는 건가요. 청초한 소녀의 얼굴로 앵초꽃을 바라보고 있네요. 보랏빛 앵초꽃을 바라보며 눈동자도 그 꽃빛에 물들어 가며 앵초꽃이 돼가고 있네요. 그렇게 꽃 피워 놓고 꽃과 함께 허리 휘도록 자지러지게 놀고 있는 건가요.

인어 그림도 즐겨 그리는군요. 동물이며 식물, 삼라만상이 친구이고 연인이고 가족인 어린 시절, 애니메이션의 애니미즘 세계에선 반인반어半人半魚인 인어가 딱 맞는 소재였겠죠.

그대의 인어 그림은 거기에만 머물지 않고 형태와 색조를 바꿔가며 구상에서 추상으로 나아가고 있군요. 좀 더 넓은 세계를 껴안으면서도 더 많고도 깊은 이야기들을 보여 주기 위해서겠죠.

그런 인어공주, 옛일을 생각하면서 저수지 둑길을 걷다 마을 동구로 들어섰습니다. 마을을 휘감아 내려온 또랑물이 저수지로 흘러 들어가는 동구. 바람 잘 통하고 시원한 그곳에 너른 정자가 있어 여름이면 정자 마룻바닥에 엎드려 공부도 하고 또랑에서 놀기도 했습니다.

고무신 두 짝으로 배를 만들어 또랑물에 띄우며 놀다 큰물로 흘려보내 끝끝내 못 찾은 그 고무신은 지금은 어디쯤 흘러가고 있을까요. 새 신발을 사서 신을 때 가끔 떠오르곤 하는 내 신발의 원형인 그 신발은 또 어느 세상을 걷고 있는지….

고향에 와서도 마을에는 들어가 보지 못하고 도둑처럼 지나쳐 내겐 세상에서 가장 깊숙한 계곡으로 남은 은행골로 들어갔습니다. 그 계곡 깊숙한 곳 벼랑 위를 위태롭게 기어 올라가 바위 틈새에 그대가 준 반지를 숨겨 두고 돌아왔습니다. 이제 그대만이 나의 순정한 고향임을 각인시켜 두고 온 것이지요.

뱀, 고독, 그 것(thing), 영원한, 불멸의

그러곤 다시는 고향에 가 보지 않았습니다. 지도상으로는, 행정구역 상으로는 분명 실재하는 곳이나 그곳은 이미 나의 옛 고향이 아니었습니다. 내가 너무 커버려 유년의 그곳으로부터 아득히 멀리 떠나와 버린 것이겠지요. '그댄 다시 고향에 가지 못하리'란 말이 맞는 말이더군요.

그렇습니다. 그대는 내게 순정한 그리움의 고향이요, 원형입니다. 세상에 단 하나뿐인 2인칭 당신을 '그대'라 불러 봅니다. 그런 '그대'는 구상이면서 추상입니다. 삼라만상을 다 '그대'로 감싸 안으려는 내 순정이요, 순정의 대상이기도 하니까요.

가시나무, 까마귀염소

사랑, 말로는 다 이룰 수 없는 깊은 속내

졸업과 입학 시즌인가. 각급 학교의 골목 골목마다 꽃들이 넘쳐납니다. 꽃다발 든 학생들도, 나이 지긋한 부모들도 다 봄 처녀 같고요. 아! 그때가 언제였던가요.

환하게 오는 봄날 중학교 음악 교실에서 이은상 시에 홍난파가 곡을 붙인 「봄처녀」를 선생님 피아노 반주에 따라 부르면서 뭔지도 모를 것들에 대하여 괜히 가슴 설레며 사춘기로 접어들었던 날이요.

"봄 처녀 제 오시네/새 풀옷을 입으셨네/하얀 구름 너울 쓰고/진주 이슬 신으셨네/꽃다발 가슴에 안고/뉘를 찾아오시는고//님 찾아 가는 길에/내 집 앞을 지나시나/이상도 하오시라/행여 내게 오심인가/미안코 어리석은 양/나가 물어 볼거나"

그래요. 문자 그대로 '사춘기思春期'는 봄을 생각하며 임이 오시는가 까치발로 기다리든지 사모하며 찾아가는 시기데요. 어머니 치맛자락을 떠나 자립심과 자의식이 형성되는 시기지요.

내게도 그런 사춘기에 그대가 찾아왔습니다. 그대를 처음 보았던 시절이 다시금 떠오릅니다. 오늘 같은 새 봄날에 그대는 내게 왔습니다. 고운 빛살을 타고 내 마음속으로 온 그대. 그때부터 어머니와 자연으로부터 떠나와 혼란스럽고 불안한 세상이 갑자기 밝아지

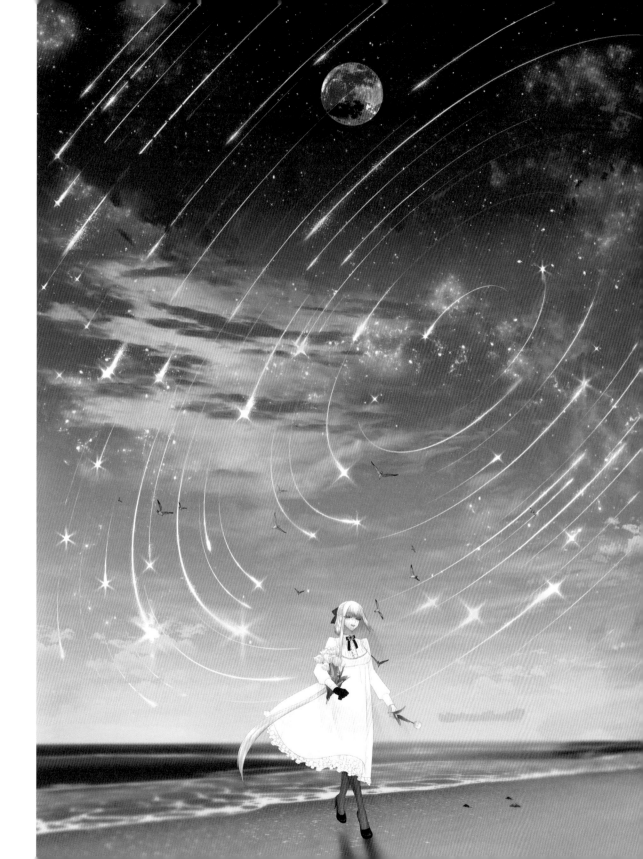

원피스, 바다, 튤립, 노을, 혜성, 돌아오지 않는 시간

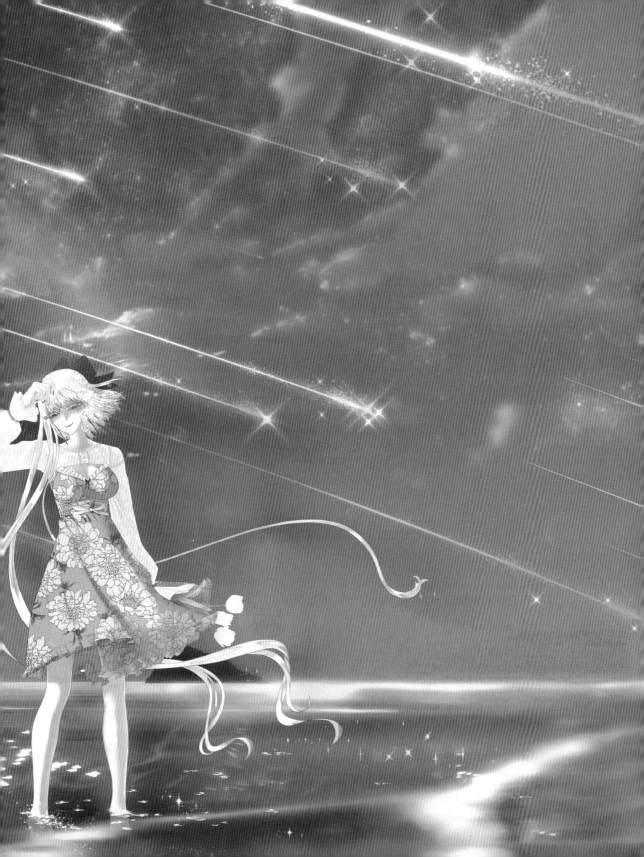

달. 쌍둥이. 국화꽃. 이별. 미련

기 시작했습니다.

그래 그대에게 일기장에 편지를 쓰기 시작했습니다. 그대로 인해 환하게 열린 세상 매일매일 보고하듯 일기를 써 내려갔습니다. 그대를 두고 나 홀로 그리움의 날개를 펴고 멀리멀리 갔던 것이었습니다. 그대 또한 나와 똑같은 마음일 거라며 홀로 설레며 그리움을 키워갔습니다.

그대도 그때의 자화상인 듯 한복 입은 고운 모습을 그려 놓았군요. 꽃자주색 바탕에 그 바탕 색조와 같은 치마를 입고 속이 비칠 듯이 훤한 남색 저고리를 입었군요.

지금의 현실을 굳건히 바탕으로 삼으면서도 남색의 투명하고 가벼운 색감으로 그리움

의 설렘을 드러내고 있군요. 냉정하면서도 열정적인 그대의 캐릭터가 그런 색 조합을 불렀나 보군요.

머리에 예쁜 꽃을 꽂았나 했더니 아니군요. 꽃 같은 톱니바퀴를 여기저기 맞물리며 그대 그리움의 상상력을 굴리고 있는 건가요? 그렇게 그리움의 세계를 굴리며 어디로 가고 있나요?

림스키코르사코프의 관현악모음곡인 「세헤라자데」를 들으며 그대의 그런 그리움과 더불어 아득한 시공을 모험하곤 했지요. 특히 발레곡으로도 안무되어 아이스 발레라 할 수 있는 피겨스케이팅의 배경 음악으로도 자주 쓰여 귀에 익은 3악장 '젊은 왕자와 공주'에서는 그대와 나는 한 쌍이 되는 아름다운 사랑의 꿈을 한없이 펼치곤 했었죠. 나 혼자서만 말입니다.

그리고 한 달, 두 달, 몇 년이 지난 뒤 그대 앞에서 그런 그리움을 용감하게 고백했었지요. 아, 그러나 그때 그대는 나를 처음 본다 하셨지요. 그 말에 나는 갑자기 이 세상에 없는 존재가 됐습니다. 아니, 온 세상이 캄캄한 혼돈 속으로 빠져 들었습니다.

그대에게 보고하려고, 그대를 향한 내 마음으로 보며 세운 세상이 와르르 무너져 내리는 듯했습니다. 온 세상이 그대로 꽉 차 있었는데 그런 그대에게 존재감도 없었던 나, 나는 그 크나큰 상실감에 얼마나 떨며 울어야 했는지 모릅니다.

누구든 저 혼자만의 그런 짝사랑에 괴로워하던 시절이 있었을 것입니다. 그러나 그대는 그런 나의 마음을 잘 알고 부드럽게 위무해 주었습니다. 중생의 모든 고통 이야기를 다 들어 주며 위무해 주는 대자대비大慈大悲한 관세음보살처럼요.

그때부터 세상은 좀 더 넓고도 구체적인 실감으로 다시 열리기 시작했습니다. 그런 인생의 통과제의通過祭儀는 누구에게든 같은 것이었을 테지요.

그렇게 학창 시절을 마치고 직장생활을 하던 어느 봄날 음악을 좋아하는 선배 집에 가서 베토벤의 「스프링 소나타」를 처음 들었습니다. 역경을 뚫고 치솟아 오르는 인간의 의지에 그만 귀가 먹먹해지도록 감동의 주눅이 들 수밖에 없는 교향곡 「운명」 등 다른 곡에 비해 그

곡은 참 밝고 맑고 작았습니다. "어, 이게 베토벤 곡 맞아요?" 하고 물어봤을 정도로 정감이 아주 부드럽게 녹아 있는 곡이었습니다.

그 뒤 봄기운이 느껴지면 듣곤 하는 곡이 「스프링 소나타」입니다. 바이올린 소나타이면서도 피아노가 반주에 머무르지 않고 오는 봄의 정감을 바이올린과 서로 나누고 또는 돌아서는, 두 악기가 대등한 이중협주곡으로 봐도 좋을 곡입니다.

봄꿈에 겨운 정감을 한없이 풀어내고픈 바이올린과 얼음장처럼 냉정하게 절제해야 하는 피아노가 주고받는 이율배반二律背反의 선율과 화음. 그런 이율배반이 마치 봄 옹달샘 물이 솟아오르듯 곡을 역동적으로 샘솟게 하고 흐르게 합니다.

따뜻한 햇살과 아직은 시린 바람. 이 이율배반적인 긴장과 조화가 봄을 봄답게 부르고 맞이하게 하고 우리네 그리움과 사랑을 역동적으로 끌고 가는 힘이요, 순리 아니겠습니까.

그렇다면 사랑이란 무엇일까요. 캄캄한 어둠 속에서 안개인지 티끌인지 뭔지 모를 것들이 사무친 외로움으로 서로서로 끌어당겨 우주를 낳게 한 힘. 그 인력引力이 그리움이고 사랑 아니겠습니까. 그러매 사랑은 우주 만물과 함께 우리를 낳은 힘일 것입니다.

그대도 그런 사랑의 그림을 많이 그리고 있군요. 우주를 낳은 빅뱅 이미지로 아예 사랑을 문양화한 그림도 있군요. 빨간색, 심장의 핏빛, 마음의 단심丹心이라는 사랑의 원형적 색채와 형태로 폭발하고 있군요. 사방팔방으로 폭발해 나가며 우주를 사랑의 기운으로 가득 채워 나가고 있군요.

기독교에서는 하느님이 자신이 고독하게 창조한 인간의 죄를 씻어 주려 독생자 예수를 이 땅에 내려 보냈다고 합니다. 귀하디귀한 하나뿐인 아들을 십자가 죽음에 이르게까지 하며 인간에 대한 지고한 사랑을 보여 주지 않았습니까. 그런 사랑이 아들을 구세주로 다시 태어나게 해 원수까지 사랑하라며 사랑을 만방에 퍼뜨리고 있지 않습니까.

〈성경〉에서는 "내가 하느님의 말씀을 받아 전할 수 있다 하더라도, 온갖 신비를 훤히 꿰뚫어 보고 모든 지식을 가졌다 하더라도, 산을 옮길만한 완전한 믿음을 가졌다 하더라도 사랑이 없으면 나는 아무것도 아닙니다"라고 하며 사랑을 다음과 같이 말합니다.

비. 이형. 밤. 우산

솜사탕. 구름. 안경

흑발. 여자아이

"사랑은 오래 참습니다. 사랑은 친절합니다. 사랑은 시기하지 않습니다. 사랑은 자랑하지 않습니다. 사랑은 교만하지 않습니다. 사랑은 무례하지 않습니다. 사랑은 사욕을 품지 않습니다. 사랑은 성을 내지 않습니다. 사랑은 앙심을 품지 않습니다. 사랑은 불의를 보고 기뻐하지 아니하고 진리를 보고 기뻐합니다. 사랑은 모든 것을 덮어 주고 모든 것을 믿고 모든 것을 바라고 모든 것을 견디어 냅니다."

사랑을 죽 나열하며 인간의 모든 덕목을 다 말하고 있습니다. 그렇습니다. 모든 악한 것을 누르고 착한 것을 행할 수 있게 하는 힘이 사랑입니다. 그러면서도 말로써 다 형용하기 어려운 그 무엇이 깊고도 아득히 뻗어가는 것이 사랑의 힘이겠지요.

석가모니는 보리수 아래에서 깨달은 후 말로써는 온전히 전할 수 없는 법열法悅의 참진 세계를 말로 전해야 할까, 말까를 두고 고심했습니다. 그리고 말하기를 택해 인도대륙을 맨발로 누비며 설법했습니다. 그러고 나서 열반에 들 때 "나는 한마디 말도 한 바 없다"라고 했습니다.

참진 세계를 말로 깨우치게 할 수는 없지만 중생이 다 그런 경지에 도달하게 하려는 사다리는 놓아 준 것이지요. 나 아닌 다른 사람들의 아픔과 고난을 해결해 주려 하는 그런 자

자아, I, ME

비심은 석가모니 부처님의 또 다른 화신인 천수천안관음千手千眼觀音보살의 형상이 잘 보여 주고 있지 않습니까. 천 개의 눈으로 중생의 모든 고통을 보고 듣고 천 개의 손으로 다 해결해 주시는 그 마음이 바로 대자대비한 사랑 아니겠습니까.

사랑은 원래 한 몸이었는데 헤어진 분신을 온몸으로 만나는 것입니다. 온 세상 우주 만물과 한 몸임을 깨달아 같이 생각하고 행동하고 아파하며 살아가는 것이 사랑입니다.

해서 우리 민족이 첫 나라를 열며 내세운 홍익인간弘益人間, 하늘의 도에 따라 우주 만물을 이롭게 하는 행위가 곧 사랑일 것입니다. 각자 마음속의 하느님, 그 지고지순至高至純의 추상에 숨을 불어넣어 생기가 돌게 하는 구체적 행위가 사랑일 것입니다..

따라서 사랑은 너와 내가 서로 통한다는 것을 의미합니다. 너는 너대로 나는 나대로의 존엄으로 서로서로 생각하고 염려하는 것입니다. 사랑은 삼라만상을 복수인 '그들'이 아니라 온 세상 통통 털어 하나뿐인 '그대'로 대하는 것입니다. 유일한 그대에게 자신의 신과 같은 지고지순함을 아낌없이 주는 것이 사랑 아니겠습니까.

아무런 보상을 바라지 않고 주는 것이 사랑이며 주고 괴로워한다면 그것은 갈애渴愛라는 욕망일 뿐입니다. 사랑은 영원히 마르지 않는 순정한 첫 샘물. 다 퍼 주고도 돌아서면 또 새롭게 고이는 샘물일지니. 죽도록 사랑하고도 또 다른 상대를 만나면 매양 첫 마음. 첫 순정으로 되돌아가는 것이 사랑 아니겠습니까.

아, 그러나 아서라. 이러한 말 또한 추상일지니. 아무리 간절히, 진솔하게 드러내려 해도 말로선 다 이룰 수 없는 깊디깊은 속내가 사랑 아니겠습니까. 사랑하는 사람 앞에서도 아무리 말로 잘 드러내 보여 주려 해도 잘 안 되는 우리 각자의 마음속 그 순정이 곧 진실로 진정한 사랑이라 할 수 있을 것입니다.

지네. 수인.
붉은 밤. 부탁

계절의 여왕 5월 넘어 봄날은 가는데

온통 꽃 세상에다 푸름이 더해 가는 5월입니다. 비가 와도 꽃에는 꽃비이고 신록에는 연둣빛 비가 내립니다. 확실히 5월은 계절의 여왕이군요. 우리 집 앞뜰은 바닥에 울긋불긋한 꽃잔디꽃이 깔려 있고 철쭉꽃이 붉게 피어오르며 5월을 맞습니다.

철쭉꽃 위엔 또 커다란 모란꽃이 피어오르고요. 부처님 각시처럼 곱고 귀하게 피어올라 훈풍에 보랏빛 비단 치맛자락을 날리는 모란꽃 이파리들. 그 옆에는 모란꽃보다 작은 작약꽃들이 숨어서 피어나고 있고요.

훈풍에 날리는 모란꽃 이파리들의 부귀영화 위에서는 또 소나무가 노랗게 노랗게 꽃을 피웁니다. 부귀영화는 남 일이라고 하는 듯 사철 내내 꼬장꼬장 푸르기만 하던 소나무도 애써 꽃 피워 놓고 바람 기척만으로도 송홧가루를 천지가 먹먹하게 노랗게 날리고 있습니다.

뒤 세계. 바다. 한 사람. 세이. 약속

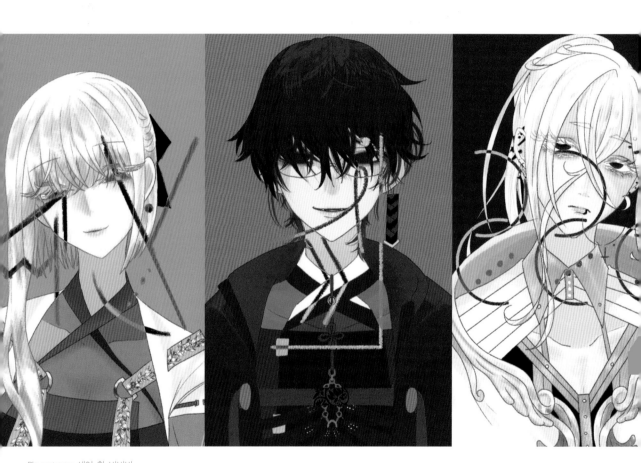

Play universe, 세이, 환, 비비비

꽃잔디꽃 위에 철쭉꽃

철쭉꽃 위에 모란꽃

부처님 색시 같은 모란꽃이 피었습니다.

모란꽃 위에 소나무꽃이 피었습니다.

사월이라 초파일 우리 집 앞마당은

눈 머문 층층이 다 맞춤한 꽃세상인데

천지간 부칠 데 없는 이 내 마음만

송홧가루 되어 아리게 날리고 있습니다.

층층이 꽃세상인 5월, 본 대로 느낀 대로 그대로 써본 시 「층층이 꽃세상인데」입니다. 부러 짓거나 꾸미지 않고 있는 그대로 털어놓아 보려 했습니다. 심심하고 밍밍하게 보일지라도 옅은 냇물에서 빨가벗고 헤엄치는 아이같이 아무 가린 것 없이 훤히 보이게 쓰려 한 것이지요.

아, 그러나 또 '이 내 마음'이 문제군요. 번식을 위해 송홧가루는 바람에 즐겁게 흩어지고 있는데, 그것이 세상에서 가장 숭고하고도 기쁜 일일 텐데 나는 또 그것에 내 마음을 얹어 아리고 아프게 바라보고 있으니.

이 내 마음 부분을 아무리 지워 버리려 해도 잘 안 되네요. 그러면 너무 심심할 것 같은, 매정할 것 같은 노파심에 한사코 지워지지 않습니다. 버리고 지워야 할 것은 그렇게 해야 하는데도 말입니다.

그대도 버리고 비우려 애쓰고 있군요. 흑과 백의 강렬하고 인상적인 대비로서만 이야기가 새어 나오게 시도할 정도니. 꽉 채우고픈 욕심이 오히려 그림과 이미지의 감동과 소구력을 떨어뜨린다는 것을 익히 알고 있군요.

아집我執에 갇힌 마음을 버리고 다시 가는 5월을 바라보니 숨죽여 커다랗게 피어오르던 자줏빛 모란꽃의 부귀영화도, 철쭉의 화사함도 다 졌습니다. 대신 하얀 찔레꽃이 와르르 피어오르고 있군요.

고개를 들어 앞산을 보니 온통 하얀 아카시아꽃 세상입니다. 모란꽃은 어쩌어찌 해 볼 수 없는 마음을 허기지게 하는데 찔레꽃의 그 달착지근한 향기는 뱃속을 허기지게 하는군요. 어린 시절 보릿고개 주린 배에 참 많이 따먹기도 했던 꽃이지요.

아카시아 하얀 꽃을 쪼는 산새 소리에 흩어져 날리는 아카시아 꽃향기. 하늘에는 아카시아 꽃향기 같은 새털구름이 층층이 흘러가고 있습니다. 이젠 그 어떤 원망願望도 없이 내 마음도 가볍게 가볍게 흰 구름 되어 흘러갔으면. 아 그러나 아서라, 뜻 없이 흐르고픈 이 마음의 바람 또한 아집일 테니까요.

5월 들어서면서 뜰 앞 전깃줄 위에 새 한 마리씩 앉아 울고 가는 것을 유심히 듣고 봐 오고 있습니다. 동이 트기 전부터 작은 동박새 한 마리가 날아와 자꾸 울어대며 방문을 열고 나와 보라는군요.

동박새 다음에는 산꼭대기에서 날아든 덩치 큰 까마귀가 굵은 목소리로 잘 주무셨느냐 묻는 듯 중얼거리다 갑니다. 다음엔 뻐꾸기가 날아와 시계 알람처럼 울다가 갑니다.

황혼녘이 되면 꼬리 긴 떼까치가 환상처럼 저공비행으로 날아들었다 전깃줄 위에 올라 한참을 있다 갑니다. 5월 뜰 앞의 전깃줄은 온갖 새가 한 마리씩 올라와 목소리를 뽐내다 가는 외줄 콩쿠르 무대가 됩니다.

아카시아꽃이 시들어지자 밤꽃이 허옇게 만발해 비릿한 땀내 살냄새를 풍기고 검은등뻐꾸기가 울어대기 시작하는군요. 홀,딱,벗,고- 홀,딱,벗,고-하며 이른 새벽부터 밤까지 저 먼 산속에서 쉴 새 없이 울어댑니다.

그 울음소리는 꿩, 꿩- 소리같이 화들짝 놀란 소리가 아닙니다. 산비둘기 구구구구- 한 많은 사연에 곡비哭婢처럼 우는 소리도 아니고 꾀꼬리 애교떠는 소리도 아닙니다. 딱딱 부러지는 네 음절에 성운聲韻이 있어 귀에 박히는 중독성이 강한 소리죠.

가만 들어 보면 홀딱 벗고 뭔 짓 하잔 소리인가 경망스레 들리기도 합니다. 처자식, 부귀영화를 다 내던지고 절로 출가했는데 도 닦는 공부는 게을리하고 보살들과 희희낙락하다 죽은 스님이 환생해서 열심히 공부해 성불成佛하라 당부하면서 그리 울어댄다는 말이 절집에 전해 내려오기도 하지요.

옷이 아닌 마음을 벗어 내려놓고 도道를 깨달아 부처가 되라고요. 그러나 마음을 어찌 그리 쉽게 내려놓을 수 있나요. 천근만근 무겁지만 내려놓으면 껍데기 같은 삶이 될까 아등바등하는 우리네 삶에서요.

그래, 아직 마음공부가 덜 된 무명無明의 내게는 그 소리가 아무래도 홀딱 벗으란 소리로

팬드폰. 꽃. 마우스. 낙서

밖에 안 들리데요. 여인의 살 냄새, 분 냄새가 비릿하게 풍겨 오는 밤꽃 흐드러지게 피는 계절에는요.

"모란이 피기까지는/나는 아직 기다리고 있을 테요/찬란한 슬픔의 봄을"이라 시 「모란이 피기까지는」에서 읊었던 김영랑 시인의 남쪽 땅끝 강진 생가 초가로 모란을 보러 갔습니다.

그곳의 모란이 얼마나 환장할 정도로 아름답게 피어올랐기에 지고 나면 "삼백예순날 하냥 섭섭해 우옵내다"라고 했는지 궁금하여 보러 갔는데 글쎄, 벌써 다 지고 없더군요. 꽃은 다 저 버리고 황사바람에 강진만 갯내음만 짭조름하게 실려 오더군요.

계절의 그런 손님 대접 인심이 섭섭해서 참았던 용변이나 시원스레 보러 뒷간에 갔는데

요. 글쎄, 햇살 한줌 겨우 받는 응달진 곳에 모란꽃 동생 같은 작약꽃이 막 피고 있데요. 꽉 오무린 입술만 한 고 쪼그만 꽃망울이 수줍게 벌어지고 있습디다요.

그러면서 "계절과 세월을 탓하지 말고 이녁 씁쓸한 인심이나 탓하세요"라고 낯짝 붉히며 수줍게 삐쳐 말 건네 오고 있는 듯했습니다. 그래요. 그런 작약꽃 말대로 마음, 이 씁쓸한 인심이 문제인 것입니다.

느리면서도 환하게 봄이 오는가 했는데 웬걸요. 벌써 봄이 가고 있네요. 「봄날은 간다」는 노래가 굵은 저음으로 나직이 들려오네요. 그래요. 오는가 하면 가버리는 게 봄날인가 봅니다.

기다림 속에서만 찬란하게 피어나는 계절이 봄인가 봅니다. 막상 오면 더불어 만끽하지 못하고 그냥 보내고 나서 안타까워하는 게 봄인가 봅니다. 우리네 그리움처럼요.

봄은 금세 지나가 버리고 보리 모가지가 통통하게 차오르는 보리누름, 여름의 입구 맥하맥하麥夏네요. 라일락 보랏빛 꽃향기가 가득하네요. 하얀 민들레 홀씨들도 둥실둥실 떠 여름으로 들어가고 있고요.

몰아치는 바람 속에서 모가지가 무거운 보리밭이 출렁거리고 보리밭 사이에서는 엉겅퀴꽃이 억세게 피어나고 있네요. 화사했던 봄꽃은 다 시들고 지는데 꽃도 아닌 게 나도 꽃이라고 항변하듯 피어나고 있습니다.

귀 먹고 눈 멀어 온몸 쥐어뜯으며, 뜯기며 악착같이 피어나고 있습니다. 고슴도치 바늘 같은 털처럼, 보리꼬시래기처럼 까실까실한 가시 그대로 꽃이 된 꽃. 활화산처럼 치밀어 오르는 울화통으로 엉겅퀴꽃 피어나고 있습니다.

그런 엉겅퀴꽃에서 따를 수 없는 운명에 맞장 뜨고 있는 듯한 악성樂聖 베토벤의 말년의 헝클어진 두상頭相이 떠오르기도 합니다. 잉걸불처럼 이글이글 타오르는 엉겅퀴꽃을 보면 비록 끝내는 스러질지라도 뭔가 강렬하게, 원색적으로 저질러 보고 싶습니다. 푸른 5월이 그렇게 녹음 짙어지고 태양 이글거리고 원색적인 여름으로 넘어가네요.

(2차 창작 - 노래, No.2) 뮤직비디오, 넘버 투, '열등, 선망, 부디 폐기를'

SUMMER

이디웨 X 이경철 그리움의 햇살 언어 **2장** 여름

줄장미꽃 타오르는 여름 이미지, 녹색 선 빨간 점 악센트

줄장미꽃이 피기 시작합니다. 붉은 벽돌 담장을 힘차게 타고 넘던 줄장미가 마침내 꽃망울을 터뜨리기 시작합니다. 짙푸른 녹색 선에 강렬하게 찍힌 빨강 악센트. 줄장미꽃이 피기 시작하며 계절은 봄에서 여름으로 넘어갑니다.

넝쿨 휘어지게 피어나며 줄장미꽃은 뭐라 뭐라 말을 걸어오고 있는 것 같은데 뭐라 대답하려 하면 말문이 막혀 버립니다. 하고 싶은 말은 무척 많았지만 그대 앞에 서면 꿀 먹은 벙어리가 되는 것처럼요. 잉걸불에 데인 가슴만 쿵쾅거리며 아려올 뿐 아무 말도 하지 못하겠더군요.

아니 말로 다 표현할 수 없고 또 말하면 그 말의 진실은 물거품처럼 사라지기에 그대와 나는 서로 말이 필요 없지 않겠습니까. 어떤 말이 온몸과 마음 다해 이렇게 타고 넘는 담벼락에 빨간 악센트 같은 줄장미꽃 언어를 대신할 수 있겠습니까.

줄장미꽃과 함께 오는 여름 또한 말이 필요 없는 계절이지요. 그냥 발가벗은 맨 몸 자체로 자신을 드러내는 계절이 여름 아니겠습니까. 마음에 앞서 온몸으로 타오르는 정열의 계절이 여름 아니겠습니까.

줄장미꽃 담장 너머의 모퉁이 길에선 한창이던 찔레꽃들이 이제 이울고 있군요. 춘궁

(2차 창작 - Serial Experiments Lain, 이와쿠라 레인) Serial Experiments Lain, 하늘, 이어지다, 제 4의 벽

기의 배고플 땐 따 먹고, 그렇게 자식들 거둬 먹이다 먼저 저승에 간 젊은 엄마의 전설 떠 올리게 하는 하얀 찔레꽃이 한 잎 두 잎 바람에 흩어져 내리고 있군요. 그런 애잔한 찔레 꽃 하얀 꽃에 비해 붉디붉은 장미는 타오르는 열정이요, 말이 필요 없는 행위 그 자체 아니

겠습니까.

말은 없고 벌거벗은, 맨몸의 행위 그 자체가 즐거움이요, 행복이요, 정열이요, 넘치는 에너지임을 오랜만에 좋은 그림 작품들에서 보고 왔습니다. 삼성 이건희 회장이 평생 수집한 그림 수천 점을 나라에 기증했지요. 그 그림들 중에서 우리 화가들이 그린 작품 58점을 경복궁 맞은편에 있는 국립현대미술관에서 특별 전시했습니다.

우리가 교과서나 미술책에서 보아온 그 명작들을 전시한다고 해서, 예매한 지 하루 만에 입장권이 동날 정도로 인기 높은 그 전시회에 운 좋게 다녀왔습니다. 그중에서도 특히 이중

(2차 창작 - 게임. 명일방주. 제이) 명일방주. 게임. 북극곰

(2차 창작 - 게임. 컴파스 전투섭리분석시스템 레이야) 레이야, 별, 여행자, 또 다른 세계

섭 그림 앞에서 오랫동안 서 있으며 그림이 전하는 이야기를 들었습니다.

다섯 아이가 벌거벗고 아주 편하게 노는 「다섯 아이와 끈」이라는 그림이 참 좋더군요. 아이들의 생생한 맨몸을 드러내는 선과 그런 아이들을 엮어 주는 끈의 선이 참 포근했습니다.

우주 삼라만상은 이렇게 서로 한 몸으로, 알몸으로 엮여 있다는 것을 보여 주는 게죠. 그래서 6·25전쟁 중에 뿔뿔이 헤어져 서럽고 외로운 가족들을 그리는 화가 자신의 마음이 그렇게 우주 보편적 이미지로 확산되고 있는 게 아니겠습니까.

이중섭 자신의 자화상 같은 소 그림들도 좋았습니다. 소의 표정을 드러내는 선과 근육의 선들에는 힘이 엿보였습니다. 또 서로 싸우는지 아니면 이젠 날지 못하게 된 닭들이 안간힘을 쓰며 다시 한번 날아 보려 푸드득거리는 날갯죽지의 선에서 힘이 잔뜩 느껴지더군요.

그림에서 느껴지는 힘, 보는 사람에게도 몸에 힘이 들어가게 하는 그런 에너지의 총합 같은 힘을 김기창의 「군마群馬」에서 보았습니다. 여러 마리 말이 서로 뒤엉켜 달리며 각기 내뿜는 에너지가 전시장을 뚫고 달리는 듯하더군요.

그 압도적인 힘에 주눅 들었는지, 혹은 그 에너지를 고스란히 받으려는지 같이 간 우리 시대 대표적 시인과 화가도 그 그림 앞에 한참을 서 있더군요. 청각을 잃고 말도 제대로 하지 못하는 화백이기에 더욱 힘찬 이미지가 터져 나왔을 테지요.

말보다 이미지의 전달력이 더 원초적이고 강렬하다는 것을 이응노의 문자추상 그림들이 잘 전해 주고 있더군요. 한글인지 한자인지 알파벳인지를 연상시키는 문자들이 사물들의 추상적인 이미지들과 합쳐지면서 사물의 꿈같은 이야기를 소곤소곤 들려 주고 있더군요.

원래 문자들은 상형象形으로서 그렇게 사물들의 이야기를 들려 주었으나 이제 추상화, 기호화, 개념화되면서 그런 힘을 잃어버렸지요. 그러나 그림은 여전히 원초적인 힘으로써 그런 이야기를 들려 주고 있음을 이번 전시회에서 감동의 실감으로 다시금 확인할 수 있었습니다.

그대, 그대도 그런 상형으로써, 이미지로써 이야기를 하고 있군요. 말하고 쓰기가 그대로 그리기가 돼 가고 있네요. 붉은색 톤의 건축학적 색감이 이응노 화백의 문자 추상을 떠오르게 하기도 하며 말로 다 할 수 없는 것들을 그림으로 보여 주려 애쓰고 있군요.

그대는 그렇게 그리기로 혼자서 외로움을 주저리주저리 말하고 있군요. 흑과 백의 강렬한 콘트라스트로 애증의 갈등을 보여 주고도 있고요. 색색의 색깔로, 무뚝뚝하고 굵은 선으로 그리움을 맺고 끊기도 하고요.

선에 대하여 생각하다 보니 추사 김정희의 그림과 글씨가 떠오릅니다. 그 유명한「세한도歲寒圖」를 보셨지요. 하얀 한지 위에 검은 먹으로만 자신의 심사와 함께 우주의 기운을 다 담아내고 있는 그 그림말입니다.

검은 선과 하얀 여백에서 제주도에 유배돼 와서 살고 있어도 꺾이지 않는 기개가 그대로 전해오지요. 수평의 지붕 선과 수직으로 올라간 나무에서 말입니다. 그러면서 한겨울에 우뚝하게 봄을 기다리는 우주적 기운도 느껴지고요. 검은 선과 하얀 여백 이미지의 화폭만으로도 마음과 우주의 풍정風情을 깨끗하고 곧게 담아내 찬탄을 받고 있는 그림이「

세한도」아니겠습니까.

　강남의 도심 사찰인 봉은사에 가면 추사의 글씨가 걸려 있습니다. 불경佛經 목판을 보관하는 전각의 현판 '판전板殿'이란 글씨는 추사가 70세 넘어 병든 말년에 쓴 것입니다. 단 두 자의 그 글자가 하도 좋아 일부러 봉은사에 가 몇 번이고 보고 또 봤습니다.

　중국에서도 추앙받는 조선 최고의 서예가 추사가 무르익을 대로 무르익은 말년에 쓴 글씨인데도 누구든 쉽게 알아볼 수 있게 또박또박 쓴 정자正字의 글씨에 우선 반했습니다. 아이가 습자

(2차 창작 - 게임. 여신이문록 페르소나 3) 페르소나, 붉은 달, 푸른 하늘, 잠드는 주인공

지에 글씨 배우듯 쓴 단순 고졸古拙한 그런 글씨체를 동체童體라 하지요.

　그렇게 단순 소박해서 더 고졸한 멋에 반해 몇 번이고 쳐다보곤 했는데 글쎄, 딱 한군데에서 방점, 악센트를 찍고 있더군요. '板' 자의 나무 목변, 그 목'木' 형상 속 45도 각도로 내리긋는 획을 한 쪽은 내리긋고 다른 한 쪽은 점만 찍어 놨더군요.

　그 불균형에서 우주가 기우뚱하고 기우는 듯한 파천황破天荒의 힘이 그대로 전해지더

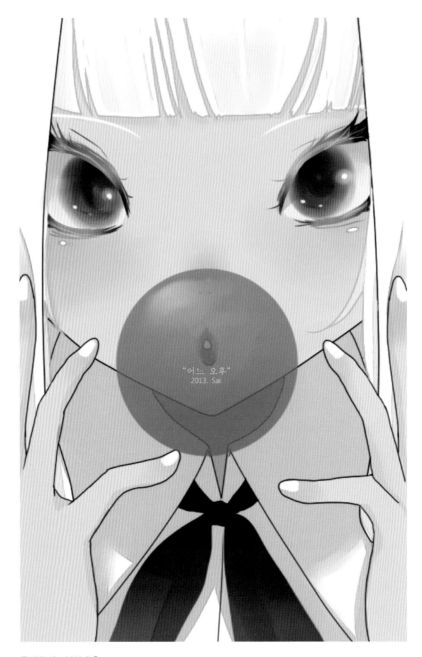

"어느 오후"
2013. Sai

풍선껌. 어느 날의 오후

군요. 그러면서 "역시 추사!"라고 감탄하며 무릎을 치게 되더군요.

그런 추사에게서 배운 석파 이하응, 그러니까 고종황제의 아버지 대원군이 그린 난초 그림 '석파란石破蘭'에도 그런 파천황의 힘이 느껴지지요. 난의 이파리를 치는 선의 형태와 힘에 따라 그 사람의 모든 것을 알 수 있게 하는 것이 난초 그림 아닙니까. 꾹 참기도 하고 한 나라를 쥐락펴락했던 대원군의 기질과 힘이 석파란의 선 긋기와 맺고 끊기에서 그대로 전해지지요.

"허공에 몸 기대는 풀잎/풀잎들만 아는/넉넉한 품/넘어질까 두려움도 없이/슬쩍 기대면/모르는 척/슬쩍 안아 주는 넉넉한 품/함께 그리는/가을 곡선"

창원 바닷가에 있는 '수정의 성모 트라피스트 봉쇄수녀원' 원장 장요세파 수녀님의 시「풀잎의 노래 27-가을 곡선」입니다. 잘 그린 난초 그림을 보면 위의 시에서처럼 그 넉넉한 허공이 그대로 느껴지지요.

수녀님은 세상과 단절된 채 수십 년 기도와 명상으로 신과 우주 삼라만상과 한 몸으로

시선

가시나무

여행

소통하고 있습니다. 그런 수녀님이 언어로 그린 난초와 풀잎 시가 잘 그린 난초 그림 한 점 같지요.

우리네 마음의 시원始原의 풍경은 가을날 허공의 시공時空을 가르는 한 가닥 선의 줄기, 풀잎과도 같을 것. 여백에 그런 선이 있기에 허공도 생기고 허공이 있기에 풀잎과 우리도 존재하는 것 아니겠습니까.

그렇게 우주라는 여백 혹은 캔버스에 그리는 선 하나는 세상을 창조하기도 하고 기우뚱 기울어지게도 하는 힘이 담겨 있지요. 이미지를 형상화하는 선과 그림에는 우리네 마음속의 영성靈性이 담겨 있어 신비를 자아내게 한다며 수녀님은 그림에서 받은 영성을 전하는 그림 에세이집을 펴내기도 했지요.

푸른 바다 수평의 선과 이글이글 타오르는 하늘 한가운데 빨간 점 하나의 여름이 왔습니다. 아무것도 걸치지 않은 원색의 맨몸의 계절입니다. 이런 계절에 그대와 나, 그리움도 열정적으로 불타올랐으면 합니다.

꽃과 뱀, 아름다움과 추함의 강렬한 콘트라스트

모과꽃 피는 것을 보신 적이 있나요. 울퉁불퉁 못생긴 과일 모과는 많이 보셨을 겁니다. 잎이 다 지고 마른 나뭇가지에 커다랗게 매달려 황금빛으로 익어 가는 모과 보셨지요. 따다가 책상 위에 올려놓으면 겨우내 향기를 퍼뜨리던 그 모과는 잘 알고 계실 겁니다.

그러나 모과꽃은 좀처럼 보기 힘들지요. 짙은 녹색의 두터운 잎새에 숨어 아기 손톱만 하게, 연하게 피니까 좀체 눈에 띄지 않죠. 붉은 철쭉꽃 어지러이 진 뜰을 쓸다 '이제 봄은 다 갔는가 보다' 하고 아쉬워하며 허리도 펼 겸 올려다보니 문득 그런 모과꽃이 눈에 들어왔습니다.

여기저기 멍든 것 같은 울퉁불퉁한 나무줄기를 따라 올라가 무성한 잎새 사이에 피고 있는 고 눈곱만한 연분홍 꽃을 보았습니다. 순간 숨이 콱 막히더군요. 저런 흉측한 나무에 저렇게 예쁜 꽃이라니 하면서 말이죠.

몇날 며칠 그 꽃과 나무를 보고 또 보고 생각하며 그 숨 막히게 하는 이미지를 「모과꽃 필때」라는 시로 읊어 보았습니다.

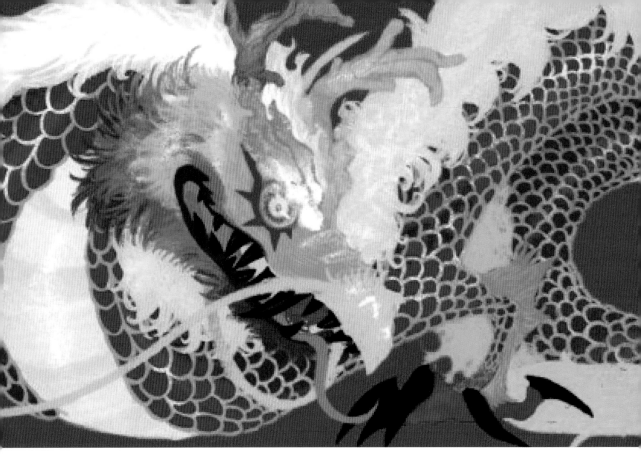

용. 청룡. 사방신(비하인드: 눈썹이 배추 같아서 저는 배추용이라고 부릅니다.)

독사였던가 나는,

퍼렇게 멍든 세월 마디마디 저려오는 이 따리 튼 옹이들.

섞여들지 못한 세상 또 무엇을 물어뜯으려 곧추세운 모가지더냐.

살모사였던가 나는,

묵은 등걸 어미 옆구리 뚫고 툭툭 불거져 나오는 이 신생新生의 잎새들.

잎도 없이 피어난 이른 꽃철 나무라는 패륜의 고고성이더냐.

어린 계집 젖꼭지였던가 나는,

여린 잎새 사이사이 숨어 실핏줄로 맺히는 이 철늦은 꽃망울들.

봄꽃 다 지고서야 또 무슨 죄업 지으려는 연분홍 시그널이더냐.

홍어이련가 나는,

입도 코도 다 문드러지고 나서야 제 맛내는 썩은 홍어이련가.

옹이인지 과실인지 알 수 없는 이 투박한 열매들.

왈칵 물어뜯을 수도 없는 울퉁불퉁한 세월의 진한 향기이련가.

예, 그렇습니다. 그 흉측한 나무줄기에서 뱀이 떠올랐습니다. 그러나 그 뱀은 저렇게 여리고 수줍고 예쁜 꽃을 피우고 있더군요. 그래 죄업이나 업보의 윤회라는 불교적 용어가 떠오르고요. 그대와 나, 전생에서부터의 그리움과 애증의 질긴 업보를 모과꽃을 보며 실감할 수 있었습니다.

애증, 그리고 사랑과 죄라는 양가성(兩價性)을 모과나무와 그 꽃이 떠올리게 해 주었습니다. 꽃의 아름다움과 뱀의 징그러운 이미지를 동시에 드러내고 있으니까요. 그래서 뱀들 중에는 화사花蛇, 즉 꽃뱀도 있지 않습니까.

뱀과 꽃 하면 또 칡꽃이 떠오르기도 합니다. 매미가 짜증날 정도로 울어대는 삼복더위 속에 제 세상을 만난 듯 사방팔방 뻗어 나가는 게 칡덩굴이지요. 뱀처럼 징그럽게 땅바닥을 벌벌 기면서도 칡덩굴은 여름철이면 깜찍하게 보랏빛 꽃을 피우지요.

발길에 채이면 화들짝 놀라 뱀으로 오인하든 말든 기어코 꽃을 피우고 말지요. 더위에 그냥 말라죽은 나무에도 벌벌 기어올라 보랏빛 꽃탑을 층층이 세워 주는 칡꽃을 누가 뭐라 하겠어요. 그 징글맞게 질기고도 예쁜 꽃을요.

꽃뱀이며 모과꽃이며 칡꽃이 보여 주듯 우리가 대상을 바라볼 때 상반된 감정이 동시에 일어나곤 하는데 이런 걸 양가성이라 하지요. 양가성 이미지를 대표하는 게 뱀일 것입니다.

그래 천경자 화백은 미녀들 머리 위에 그런 뱀들을 올려놓았나 봅니다. 흑과 백의 대비, 콘트라스트처럼 아름다움과 추함, 선과 악, 열정과 설렘 등 상대된 양

실험, 실험체, 자매, 불빛, 병원, 따듯함

측면을 더욱 강조하려고요.

그런 뱀 이야기는 〈성경〉 맨 앞 천지 창조에서 첫 인간인 아담과 이브와 함께 시작될 정도로 뿌리가 깊지요. 이브를 꼬드겨 선악과를 따먹게 해서 낙원인 에덴동산에서 추방당하게 한 그 뱀 이야기말입니다.

"돌팔매를 쏘면서, 쏘면서, 사향 방촛길 저놈의 뒤를 따르는 것은/우리 할아버지의 아내가 이브라서 그러는 게 아니라/석유 먹은 듯… 석유 먹은 듯… 가쁜 숨결이야//바늘에 꼬여 두를까부다. 꽃대님보다도 아름다운 빛…."

그런 뱀을 소재로 한 우리 시들 중에서 널리 읽히고 있는 서정주 시인의 시 「화사」의 한 대목입니다. 우리 인간의 첫 할아버지의 아내를 꼬여내서, 그래서 뇌리에 박혀서, 무의식

(2차 창작 - 게임, 동방 프로젝트) 동방 프로젝트, 탄막, 바다, 배.

속에서도 우리는 뱀만 보면 무서워 달아나거나 돌팔매질을 하면서 쫓아 버리고 있습니다. 그러나 그런 징그러움을 뒤로하고 찬찬히 들여다보면 바늘에 꾀어 두르고 싶을 정도로 그 빛깔은 아름다운 게 화사 아니겠습니까.

뱀은 그렇게 양가적 이미지의 상징이며, 양가성은 또 우리네 마음속에 똬리를 튼 심리적 요인이기도 합니다. 아니 우리 심리는 상반된 양가성 자체이기도 합니다. 아니 더 깊이 들어가면 우리네 심리는 양가성 그 어느 쪽으로 나눠지기 이전의 것인데 학문에서 우리 마음, 심리를 파고들며 자꾸 분별하다 보니 양가성이란 말이 나온 것이겠지요.

"꿈을 노래하는 소녀"
2013. Sai

(2차 창작 - 보컬로이드, IA 이아) 노래

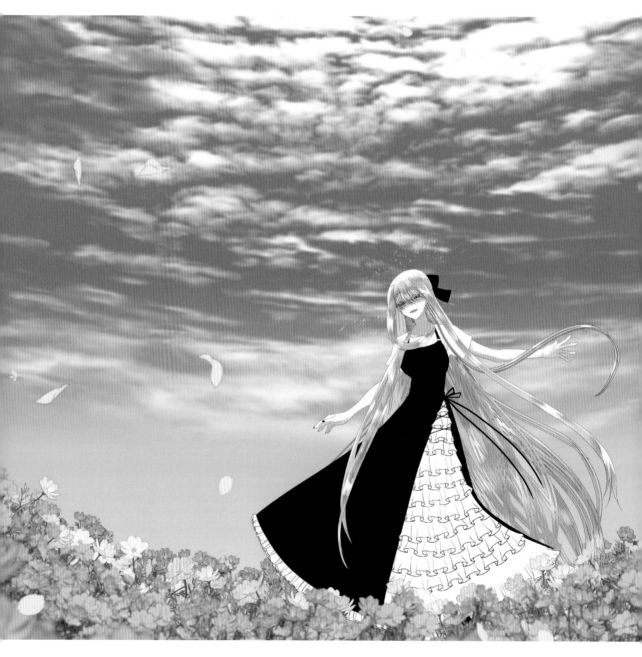

꽃밭: 미래

　그래요. 우리네 본디의 마음, 심리 자체에는 남성과 여성의 구분 없이 존재하는데 심리학에서는 아니마, 아니무스로 분별해 말하고 있습니다. 심리학에서는, 아니마는 남성의 무의식 속에 있는 여성적 요소이고 아니무스는 여성의 무의식 속에 있는 남성적 요소라고 말합니다.

　그렇습니다. 의식, 무의식을 떠나서 남성 속에 여성성이 있고 여성 속에 남성성이 깃들어 있는 것입니다. 그 성질이 사회적 성역할에 따라 어떻게 드러나는가가 문제인 것이지 우리의 본디 마음은 그 양가성을 다 포괄하고 있습니다. 마을과 집의 수호신인 야누스의 두 얼굴처럼 말입니다.

　그대도 그런 이중적 심리의 기제를 드러내고 있네요. 머리 뒤통수를 맞대고 각기 반대 방향을 바라보는 똑같은 얼굴의 이미지로요. 흑과 백, 적과 청의 색감 대비가 그 이중적 양가성을 더욱 선명하게 보여 주고 있네요.

　대학 시절 이 세상과 세상을 대하는 우리 마음, 심리는 뭔가를 알기 위해 철학과 심리학에 몰두한 적이 있습니다. 그런 세상과 마음의 반영물인 시와 예술은 무엇인가를 심층적으로 알아보기 위해서였지요.

　그런 공부를 하던 중에 그때 막 번역돼 들어와 연구되기 시작한, 프랑스 철학자요, 예술의 상상력과 이미지를 현상학적으로 설파한 가스통 바슐라르의 저술에 매료되기 시작했습니다.

　고전주의 철학은 우리의 삶 너머에 본질, 이데아가 이미 존재한다는 선험론, 실재론, 객관론 등을 말합니다. 이에 반해 근대에 들어서는 삶과 체험이 이데아와 실재에 우선한다는 경험론,

비이상. 꽃밭

주관론이 우세했죠.

그래 고전과 근대 철학의 대립의 양극, 그 주체와 객체를 바슐라르는 인간의 온몸과 모든 영혼으로 이어 주고 있었습니다. 그 실재며 선험이며 우주를 만나는 지금 이곳 인간의 구체적 몸과 정신의 감응과 이미지, 상상력으로서 말입니다.

그런 바슐라르의 이미지는 정신분석학적으로도 일대 변혁을 일으킵니다. 근대 심리학을 일으킨 지그문트 프로이드는 콤플렉스, 즉 과거 정신적 상처로서의 퇴행적 고뇌가 꿈과 이미지로 나타난다고 했지요. 이를 극복한 칼 융은 집단무의식, 즉 이미지는 과거의 고향, 원향을 향한 인간의 집단적 꿈과 그리움의 귀환이라고 했고요.

심리학의 그런 과거지향에서 벗어나 바슐라르는 지금 여기의 현실을 분석하는 현상학자답게 이미지를 내 온몸과 혼이 우주와 만나 지금 막 익어 터지는 포에지, 감흥으로 보았지요. 그런 포에지에는 인간의 과거와 미래, 우주의 비밀스러운 혼이 함께하고 있다고 말했고요. 그게 시며 미술이며 음악 등 모든 예술의 상상력이요, 이미지의 속성이라면서요.

그렇습니다. 뱀을 보고, 뱀같이 징그럽게 벌벌 기면서도 성스럽기까지 한 보랏빛 꽃을 피우는 칡덩굴을 보면서 화들짝 놀라며 느끼는 양가적 이미지는 우리 인류의 보편적 심성입니다. 그러면서도 각자의 개성, 상상력에 따라 그런 심성은 각기 다른 이미지로 드러나고 있고요.

　　그대의 이미지에도 그런 잠재의식이 수면 위로 떠오르고 있군요. 발갛게 익어 터지는 그대 속내의 이미지들을 들여다보고 있나 보군요. 깊고 푸른 바다 심연에서 용암 분출하듯 떠오르는 해파리 이미지가 잠재의식의 신비를 보여 주는 듯하네요.

　　그대 선녀며 인어 같은 곱고 착한 심성에도 그림을 보니 어쩔 수 없이 뱀 같은 이미지가 많이 깔리고 있군요. 뱀처럼 냉랭한 심성에도 줄장미꽃으로 엮인 조롱 속에 든 무언가를 꼬옥 껴안고 지켜 주고 싶어 하는, 수호신 같은 이미지도 드러나고 있고요.

　　그래요. 그런 상충된 이미지가 부딪히면서 더욱 강렬하게 타오르는 게 생명이요, 우리네 삶과 그리움 아니겠습니까. 그런 걸 있는 그대로, 발가벗고 드러내는 계절이 여름 아니겠습니까.

(2차 창작 - 애니메이션. 킬라킬) 애니메이션.

색,
색으로 타오르는
장미정원 하지축제

밤에 즐기는 티타임

하짓날 태양이 하늘 꼭대기 절정에 이른 정오
를 기다렸다가 장미정원으로 가 보았습니다. 6
월 들어 유혹하듯 피어나기 시작하는 장미들
을 슬쩍슬쩍 보고서만 지나쳤던 곳입니다.

여름을 알리며 열정적으로 피어나는 장미꽃
을 태양이 절정에 오르는 하짓날에 제대로 감
상하기 위해서였지요. 크고 작은 색색의 장미
꽃이 정말 고혹적이더군요. 작으면 작은 대로

우울함, 대화, 무기력, 늑대, 까마귀염소

깜찍하고 상큼하게, 크면 큰 대로 점잖으면서도 요염하게 피어 있더군요.

빨강 꽃, 핑크 꽃, 노랑 꽃, 하얀 꽃에 검은 꽃, 흰 꽃 등 온갖 색깔의 장미들이 다 모여 밝은 태양 아래 그림자도 없이 제 색깔들을 뽐내고 있더군요. 따가운 햇살에 풍기는 제 각각의 빛깔과 자태의 향기들이 온몸에 짜르르 스며들데요.

그런 빛깔과 자태와 향기에 취하게 하는 하짓날 정오 장미정원은 하렘과도 같았습니다.

왜, 실크로드나 사막의 이슬람 왕국에는 세계 곳곳에서 온 미녀들을 모아 놓은 하렘 궁전이 있지 않습니까? 그런 나라의 젊은 왕이 되어 하렘에 온 듯한 기분 좋은 착각에 빠져들었습니다.

태양이 가장 높게, 밝고 뜨겁게 빛나는 하짓날 정오에 말입니다. 이제부터 차차 수그러들 태양의 힘, 그 절정을 온몸으로 뜨겁게 느끼며 장미들과 더불어 하지 축제를 벌인 것이죠.

옛날 옛적부터 종족과 더운 나라, 추운 나라 가릴 것 없이 우리 인류는 하지제를 지내 왔습니다. 낮은 가장 길고 밤은 가장 짧은 하짓날 밤에는 온 세상을 밝히듯 모닥불을 환하게 피워 놓고 모두가 벌거벗은 채 춤추고 환호하며 자신의 종족과 세상이 번성하길 빌었습니다.

저는 밤이 아니라 정오에 색색의 장미들과 더불어 그런 하지 축제를 나름으로 즐겨 본 것이죠. 장미정원을 나와서 걷다 보니 길가 덤불에는 찔레꽃이 하얗게 피어 있더군요.

뙤약볕에 시들시들 창백한 찔레꽃은 장미와 같은 족속일 텐데도 참 소박합니다. 누가 보아도 우리나라 착한 누님 같은 꽃, 순박해서 예쁜 꽃이 찔레꽃 아니겠습니까.

걸어가다 고개를 들어 바라보니 산자락 밭에 감자꽃이 피었데요. 남쪽 지방에선 춘궁기를 넘기느라 굶주린 배를 채우려고 하짓날 일찌감치 캐 먹어 하지감자라고도 부르는데 북녘 이곳에는 감자꽃이 하얗게 또는 자줏빛으로 순박하게 피어나고 있네요. 묵정밭 빈 들녘에서는 망초꽃이 하얗게 흐드러지고 피고 있고요.

봄에만 화르르 다 꽃피우고 나서 꽃 세상은 이제 다 간 줄 알았는데, 웬걸요. 여름에는 또 여름꽃도 제멋과 색깔대로 피어나고 있군요. 땡볕을 맞으며 그렇게도 열심히 피어나고 있는 꽃들을 보며 아래와 같이 「여름꽃」이란 시를 써 봤습니다.

가만히 보니
개망초꽃도 꽃이데요
바람 부는 대로 꽃이데요

가만히 보니
감자꽃도 꽃이데요
하얀빛 자줏빛
바람에 날리는 꽃이데요

가만,
가만히 들여다보니
나는 여직 꽃이 아니데요
건들건들
바람만 맞고 있데요

이 산 저 산 뻐꾹,
뻐꾸기 소리 공명共鳴에
올 여름도 익어 가는데

티타임. 여우. 숲

　농사를 짓다 놀려둔 땅에 무더기로 핀다 해서 '개' 자까지 붙인 개망초꽃도 가만히 들여
다보니 예쁘데요. 가운데 노른자가 있고 바깥에 흰자가 동그랗게 두르고 있어 계란꽃이라
부르며 소꿉장난할 때 많이도 따다 밥상을 차리기도 했지요.
　누가 보든 말든, 알아주든 말든 여름에도 제각각의 색깔과 형태로 꽃은 피어 여름을 여

름답게 익어 가게 하는데, 그럼 나는 뭘까 하고 가만히 들여다보니 아무것도 아니데요. 그
냥 바람 부는 대로, 세파에 따라 흔들리며 살아갈 뿐 저 여름꽃들처럼 제 색깔, 제 향기, 제
성깔 한번 내지 못하고 있네요.

　그래요. 무성한 여름에는 모든 것이 본디의 자기 색깔, 성깔을 기운차게 드러내고 있습

사랑. 그루밍. 타인

니다. 제각각의 삶의 에너지이며 캐릭터인 양 색깔을 선명하게 드러내는 계절이 여름이기도 합니다.

색깔은 형상의 장식품이 아닙니다. 그 형상을 그것이게끔 하는 특징입니다. 모든 생명과 물상에서 색깔은 그 생명과 물체를 그것이게 하는 힘이며 기질氣質인 것입니다.

그래서 색깔의 그런 기질을 잘 드러낸 그림으로 현대 회화를 열어 젖힌 폴 세잔도 "색을 칠해감에 따라서 데생을 해 간다"라며 "형태를 그리는 데생보다 색깔이 앞서간다"라고 했겠죠. "색채가 풍부해질 때 형태도 풍부해진다"라며 형태도 형태지만 색과 빛깔을 더 중시한 화가가 세잔 아니겠습니까.

그런 세잔의 작품과 말에 따라 현대 회화에서는 형태는 없고 오로지 색만으로 완성된 그림도 적지 않습니다. 색깔이 제각각인 캐릭터가 보는 사람이 스스로 한없는 이미지나 생각들을 창조하게 하는 빼어난 작품을 많이 보셨을 겁니다. 세잔에게는 자신이 그리는 대상, 삼라만상 제각각의 캐릭터가 색깔이었던 게죠.

거꾸로 힘과 혼을 불어넣은 형태로 성격이며 캐릭터, 색깔을 창조하는 작가도 많지요. 다들 잘 아는 로댕의 「생각하는 사람」을 떠올려 보세요. '생각'이라는 관념, 캐릭터를 조각이

란 형상으로 잘 보여 주고 있지 않습니까.

나아가 로댕은 "예술에서는 성격을 갖고 있는 것만 아름답다. 성격이란 아름다움이나 추함이나 다 자연의 엄숙한 진실이다. 위대한 예술가는 자연 삼라만상에 다 성격이 있음을 알고 그것을 표현한다"라고 했습니다. 미술은 형상의 성격, 즉 캐릭터를 드러내야 한다는 것이죠.

우리네 삶은 물론 소설, 영화, 애니메이션 등 모든 예술에 생기를 불어넣는 것이 캐릭터입니다. 어떤 다른 것도, 누구도 대신할 수 없는 캐릭터여야만 영원한 생명과 사랑을 누릴 수 있습니다.

그대, 나의 그리움이여. 그대의 캐릭터도 흑백 콘트라스트로 확실히 드러나고 있군요. 긴 가뭄 끝 비오는 날의 기다림과 갈망, 그리고 환희 등의 기질을 흑과 백의 대비로 보여 주려 하고 있군요.

빨주노초파남보 원색의 기질들이 자유분방하게 터져 나오고도 있고요. 그대의 머릿속에 잠재된 색감들이 무성한 여름의 색감처럼 색의 줄기와 가지를 쳐나가고 있군요.

그런데도 마음속에 수줍음이 아직 남아 있나 보군요. 그대의 반영체인 나처럼 말입니

배고픔. 늑대, 까마귀염소

다. 밖으로는 화사하게 펼치면서도 차마 드러내기 부끄러운, 안으로만 안으로만 삭이고 있는 색깔 속의 또 다른 색, 색의 파편들. 그것 역시 복잡다단한 그리움과 사랑의 캐릭터 아니겠습니까.

하늘과 땅과 바다, 삼라만상이 백일하에 맨몸으로 본디의 자기 색깔이며 성깔을 드러내는 이 여름은 그럼 나는 무언가하고 되돌아보게 합니다. 발가벗은 이 원시의 계절, 여름은 이 사회의 규율이나 자신의 자율적 검열에 내가 너무 억눌려 있지나 않나 하고 되돌아보게 합니다.

예부터 "제 성깔대로 살아야 제 명命대로 산다"라고 했지요. 성깔이 생명이요, 목숨이고 모든 것인데 이 원색적이며 도발적인 계절, 여름은 그런 성깔대로 자유롭게 살라고 자꾸자꾸 부추깁니다.

희미한 싹, 꽃, 까마귀염소

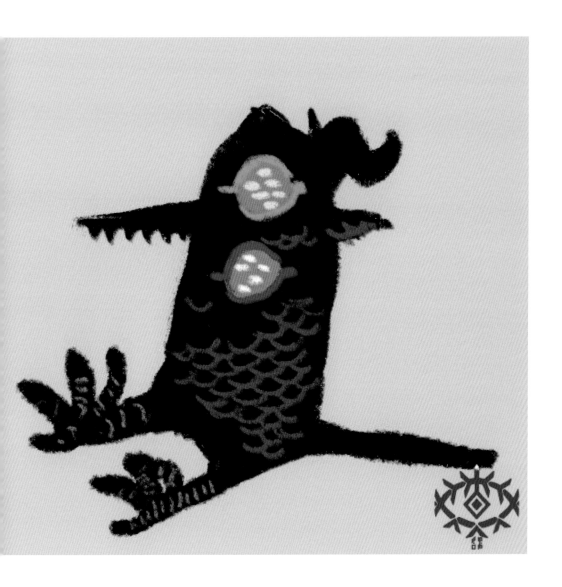

밤이 깊어갈수록 비바람이 거세지고 있습니다. 오늘 밤 태풍이 지나갈 예정이니 태풍에 날아갈 것이나 창문 등을 살펴보고 집단속 잘하라는 일기예보를 들었습니다. 그럼에도 창문을 조금 열어 두고 어둠 속에 눈과 귀도 열어 두고 한반도를 관통하는 태풍을 보고 듣고 싶습니다. 그러면서 더위에 지친 몸과 마음을 한번 뒤엎어 버리고 싶습니다.

태풍에 맨몸을 맡긴 창 밖의 나무들이 찢어지고 넘어지며 처연하게 울부짖고 있습니다. 대지와 산과 하늘을 할퀴고 찢어발기며 지나가는 태풍 소리가 창틈을 통해 무섭게 질주해 옵니다. '우-우-우-웅' 하고 삼라만상이 통곡하고 있는 소리같이도 들립니다.

그렇게 몇 시간이 흘러 자정 무렵이 되자 한순간에 갑자기 고요해집니다. 고요하면 고요할수록 내 귀와 눈은 휑하니 더 크게 열립니다. 태풍의 눈, 태풍의 중심에 들었는지 아무것도 보이지 않고 아무 소리도 들리지 않습니다. 귓구멍과 동공만이 휑하게 내 자신을 보고 듣고 있는 것 같습니다.

하늘과 땅 온 세상을 격렬하게 뒤엎는 태풍 한가운데에는 이리 고요하고 텅 빈 중심이 있는데 내 중심은 있기나 한 것인지를 물었습니다. 밖으로 드러난 태풍처럼 찢

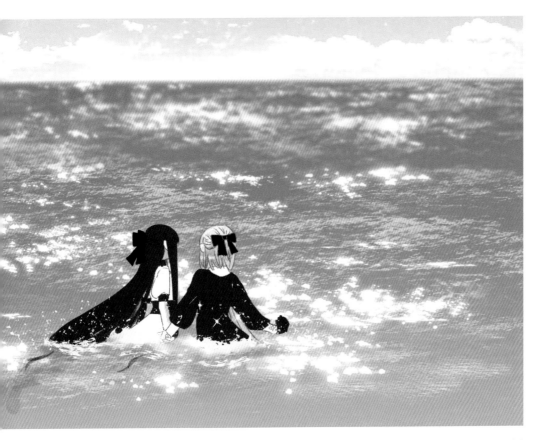

옛 세계, 바다, 한 사람, 세이, 약속, 저편

인어

고 부수고 내달리며 질풍노도疾風怒濤하는 기세 한번 부리지 못하고, 그렇다고 고요한 평정심도 없는 내 자신을 태풍을 보고 들으며 반성해 봅니다.

"내 그날 할 일 없이 하루를 갇혔던 태풍이/우리 집 길로 자란 나무들을 넘어뜨렸으니/홀연히 나타났다 홀연히 가버린/밑도 끝도 없는 이 수선스런 자여"

유치환 시인은 시 「태풍에게」에서 "홀연히 나타났다 홀연히 가버린/밑도 끝도 없는 이 수선스런 자여"라고 태풍을 의인화했습니다. 홀연히 왔다가 밑도 끝도 없이 만물을 수선스럽게 하고는 홀연히 사라져 버리는 태풍은 곧잘 혼돈, 카오스의 힘센 이미지로 드러나기도 하지요.

그렇다면 태풍, 바람의 고향은 어디일까요? 적도 무풍지대랍니다. 모든 바람이 와서 다죽는 곳, 그리하여 바람 한 점 없는 곳에서 바람은 일어나 오대양 육대주를 질주합니다. 이글거리는 태양의 정오에 오로지 뜨거운 열정들이 뭉쳐 태어난 바람이 태풍으로 이렇게 온세상을 뒤엎고 수선스럽게 난장판을 만들고 있습니다.

우주의 섭리, 도道를 알기 쉽게 전하기 위해 삼라만상을 의인화한 우화寓話로 드러낸〈장자莊子〉에도 태풍이 나옵니다. 태풍은 땅덩어리인 대지가 참았던 숨을 한꺼번에 내뿜는 것이라고요. 〈장자〉에 나오는 큰 땅덩어리인 '대괴大塊'는 하늘과 땅이 나뉘기 이전의 무정형의 덩어리로, 그것은 곧 혼돈, 카오스를 뜻하는 이미지입니다.

"남해의 신은 빨리 나타난다 하여 숙儵이고, 북해의 신은 홀연히 사라진다 하여 홀忽이며, 중앙의 신은 혼돈이다. 숙과 홀은 혼돈의 땅인 중앙에서 때때로 만나 대접을 잘 받았다. 숙과 홀은 그 덕에 보답하고자 한 덩어리로 답답한 혼돈에 사람처럼 일곱 구멍을 뚫어 주기 시작했다. 하루에 한 구멍씩 뚫어 7일째 마지막 구멍을 뚫어 주자 혼돈이 죽었다."

〈장자〉에 나오는 이 우화는 나뉘기 이전 태초의 무정형 큰 땅덩어리로 혼돈을 이미지화해 혼돈, 카오스를 알기 쉽게 설명하고 있지요. 숙이나 홀처럼 가고 옴이 없이 존재하는 것, 그래 존재들의 가고 옴을 잘 주관하는 것이 혼돈이라고요.

태초의 혼돈에 대한 생각에는 동과 서가 다름이 없지요. 고대 그리스 시인인 헤시오도스의 〈신통기神統記〉에 따르면 태초에 광막한 공간에 입을 쩍 벌린 카오스, 혼돈이 있었고 이혼돈 속에서 가슴팍이 넓은 땅 가이아가 태어났고 안개가 자욱이 낀 지하계 타르타로스가 태어났고 가장 아름다운 사랑 에로스가 태어났다고 합니다. 이어 혼돈은 밤과 낮을 잇달아 태어나게 하며 천지를 창조해 갔다는 것입니다.

이것은 무無에서 하나가 시작돼 무수한 것으로 생성·변화하다 다시 하나로 돌아간다는 〈주역〉이나 하늘로부터 전수하였다는 우리 민족의 〈천부경天符經〉과 궤를 같이합니다. 하나, 휘몰아치는 태극, 카오스로부터 음양이 나오고 그 음양은 서로 결합하며 무궁하게 뻗쳐 나가다 다시 하나로 회귀하는 그 '하나'인 태극太極, 태허太虛가 혼돈이요, 카오스

브로치, 꽃, 이름

인 게지요.

　그러니 무풍지대에서 태어나 오대양 육대주 온 세상을 뒤집어 놓다 다시 무풍지대에서 사라지는 태풍은 카오스라 할 만하지요. 그러므로 카오스, 혼돈과 그로 인한 방황은 우리가 늘 알고 있듯이 부정적인 것만은 아닙니다. 뒤죽박죽된 세상의 그 극한에서 다시 원점에

서 시작하고픈 마음이 혼돈을 일으킬 것입니다.

태풍은 바다와 하늘과 땅을 온통 뒤집어 놓으며 모든 걸 태초의 대자연으로 되돌려 주고 있지 않습니까. 그걸 실감하며 내 마음 또한 본디대로 정화하고 다시 태어나기 위해 태풍이 지날 때면 눈 귀를 열어 두고 지켜보는 것입니다.

태풍이 땅과 하늘과 바다를 다 청소하며 더위에 지친 세상 화들짝 일깨워 놓고 지나간

심연. 주의!, 바이오, 눈알

뒤 비행기 타고 화염산에 간 적이 있습니다. 중국 신장성 위구르 자치구에 있는, 천산산맥의 끝자락인 화염산은 이름 그대로 훨훨 타오르는 불꽃 같았습니다.

차로 몇 시간을 달려도 계속 이어지는, 천산산맥의 높은 봉우리들은 한여름에도 눈을 이고 있는 만년설산입니다. 그 만년설이 녹아내린 계곡물 때문에 산허리와 자락은 키 큰 상록수들이 쭉쭉 뻗어 진녹색을 보여 줍니다.

그런데도 멀리 만년설산의 봉우리가 보이는, 그 끝자락인 화염산만은 붉은 황토색으로 펄펄 끓어오르고 있더군요. 기온도 40도를 오르내릴 정도여서 산의 돌들까지 타올라 그렇게 불꽃무늬가 온산에 찍혀 있는 듯하데요.

세계 최고의 판타지 소설인 〈손오공〉에서는 삼장법사가 손오공 등의 무리를 데리고 불경을 구하러 서역(인도)에 가다가 거대한 불길에 휩싸인 산을 만나지요. 이에 손오공이 파초선 부채로 불을 끈 산이 바로 그 화염산입니다.

삼장법사 현장 스님의 법력法力이 깃들어서일까요. 그런 불길에 싸인 화탕지옥 같은 화염산을 한참을 바라보니 산 자체가 가부좌를 튼 채 소신불燒身佛이 돼 가는 것처럼 보이더군요.

풀이며 나무며 산의 식솔들 다 태워 버리고 나중엔 흙과 바위, 자신의 살과 뼈를 다 태우는 고통 속에서 장엄한 불꽃무늬와 함께 스스로 부처님이 돼 가고 있는 산. 그런 화염에 휩싸인 산이 거룩하게 보이기까지 하더군요.

그대여, 그대의 마음의 무늬, 문양을 보니 태풍이 지나가고 난 뒤 이 삼복더위 속에서 그대 마음도 활활 불타오르고 있나 보군요. 태초의 혼돈으로 돌아가 뭔가 낳으려 태극 문양으로 회오리치고 있군요. 혼돈 속의 대폭발, 빅뱅인 양 불꽃들이 우주의 지각을 뚫고 솟구치고 있군요.

그런 원초적인 원형의 문양文樣들이 참으로 많은 상상을 하게 합니다. 아니 세상을 낳는 그대의 자유로운 상상력이 무늬로 이미지화돼 드러난 게 문양 아니겠습니까.

펄펄 끓는 여름의 마음을 보여 주는 것은 아무래도 불꽃 문양 같습니다. 타오르는 그리

불완전연소. 청소년. 미성년. 교복. 학생. 불합리함

움과 사랑, 그리고 애증의 혼돈과 갈등은 화염 이미지로 드러내기에 제격 아니겠습니까.

그렇습니다. 여름은 태풍처럼 질풍노도의 힘을 보여 주는 계절입니다. 시작의 설렘이 이제 성숙해져서 직접적인 행위로 터져 나오는 계절입니다. 익어 가면 갈수록 그대와 나의 그리움과 사랑도 점점 더 원초적으로 구체화되는 계절이 여름 아니겠습니까.

그런 여름을 당신은 방사형으로 폭발하는 불꽃 문양으로 내게 보여 주고 있군요. 이 세상 아름다운 항해에 나선 젊은 공주와 젊은 왕자의 배가 순풍에 돛을 활짝 펼친 듯 수많은 이야기를 펼쳐 나갈 그런 문양을 그리고 있군요.

그러나 다가가면 다가갈수록 그 화염에 휩싸여 타오르다 마침내는 스러지고야 말 그런 운명으로 그려 나가고 있군요. 그런 그리움과 사랑의 원형적 이미지가 탄탄하게 양식화된 문양으로서 말입니다.

붉게 타오르는
그대와 나 사이의 거리

삼복염천 때는 우리나라보다 훨씬 더 더운 사막에 다녀오곤 합니다. 몇 년 전에는 고비 사막 초입인 둔황 명사산鳴砂山에서부터 돌산마저도 불꽃처럼 타오르는 듯한 화염산火焰山을 거쳐 한번 들어가면 살아나올 수 없다는 타클라마칸 사막의 한 자락까지 가 보았습니다.

그야말로 화염 속 같은 더위를 한 열흘 찾아다녔습니다. 이열치열以熱治熱이라고나 할까요. 뜨뜻미지근하게 흐르며 짜증도 나는 삶에서 뭔가 불꽃같은 삶의 불씨를 확 지펴보려고요.

모래도 운다는 명사산과 그 산 아래 오아시스 호수 월아천月牙泉엔 몇 번이나 다녀왔습니다. 산과 돌과 모래가 바삭바삭 부서져 더 이상 부서질 수 없는 티끌 같은 모래들이 바람에 쓸려와 이룬 산. 아무리 들어봐도 바람에 모래 서걱대며 날리는 소리는 들리지 않는 그 고운 모래산을 처음 누가 왜 모래가 운다는 산이라 불렀는지 몰랐었습니다.

그러다 몇 년 전, 명사산 산자락 아래 모래들이 파 놓은 월아천 그 푸른 물속을 한참 들여다보고 있자니 몸속 깊숙한 곳에서 울음소리가 울려 나왔습니다. 죽거나 살아서도 생이별해 가 닿을 수 없는 수많은 인연이 온몸 바스러뜨리며 우는 소리가 들려 왔습니다.

구미호

별자리, 황도
12궁.
바다염소자리,
Carpricornus

그 울음소리는 사막의 모래들이 바람에 우는 소리가 아니었습니다. 분명 내 속에서 들리는, 흘리는 울음소리였습니다. 돌이 부서져 모래가 되고 모래가 제 몸 바스러뜨리며 티끌이 되고 다시 물이 돼가는 소리였습니다.

그렇게 온 세상 삼라만상과 원래 한 몸으로 돌고 돌다 이젠 영영 헤어진 너와 나. 그런 어찌해볼 수 없는 그리움이 흘리는 눈물이었습니다. 그런 그리움이 보드라운 모래 능선으로 펼쳐지고 또 울음의 오아시스가 된 그곳에서 「사막 눈물」이란 짧은 시가 울음처럼 저절로 터져 나오더군요.

우는 것이냐, 온몸 바스러뜨리며 눈물짓는 것이냐.

울어 또 어느 생명 목 축여 염천炎天의 이 세상 건너라고

사막은 이리 푸르디푸른 샘 하나 파 놓고 있는 것이더냐.

내가 쓴 게 아니라 풀 한 포기 없이 온통 흘러내리는 모래 능선을 발 푹푹 빠지고 미끄러지며 걷다 푸른 오아시스를 만나니 저절로 터져 나온 것입니다. 열사의 사막에서 원초적인 그리움이 저절로 터져 나온 것입니다.

아니 보드라운 살결 능선을 타고 내린 계곡에 초승달 같은 샘. 그대를 향한 어찌해 볼 수 없는 관능적 아름다움에 애끓는 갈증이 이렇게 울고 있는지도 모르겠습니다.

그대도 그런 명사산과 월아천 이미지를 그리고 있군요. 붉은색 톤으로 끝없이 작열하며 펼쳐지는 사막. 그런 사막의 푸른 하늘엔 초승달을 띄워 월아천 같은 오아시스 하나를 파 놓고 있군요.

명사산 아래에 있는 서역으로 가는 관문關門 도시인 둔황은 비천녀飛天女의 고향이기도 합니다. 삼천대천세계 다 울리는 그 한 많은 에밀레종에도 진작부터 들어와 있고 서울

세종문화회관의 벽화 부조로도 날아오르고 있는 그 비천녀 말입니다.

하늘도 순하게 한다는 순천 선암사 천왕문에서는 왕방울 눈을 부릅뜨고 칼과 철퇴를 내리치고 있는 사천왕이 짓밟고 있는 여인이 있습니다. 청정한 세상을 더럽혔다는 죄목으로 몸뚱이가 바스라질 정도로 짓밟히면서도 그런 사천왕마저 유혹하고 말겠다며 요염하게 눈 흘기고 있는 요부.

단군 시대에 축성돼 하늘에 제사를 올리던 참성단이 있는 강화도 전등사에도 그런 요부가 있습니다. 딴 남자와 정분나 달아난 죄로 대웅전 처마의 네 귀퉁이를 치켜든, 벌 받고 있는 알몸의 요부들도 다 비천녀와 같은 핏줄이겠죠.

어찌 해 볼 수도 없고 끝 수도 없는 그리움, 관능의 욕정에 천형天刑을 앓고 있는 마음들의 애처로워 명사산에선 속으로 울고 또 울었는데. 둔황 시내 곳곳에선 보란 듯이 육감적인 알몸을 반투명 실크 자락으로 살짝 감싼 비천녀들이 열락悅樂의 하늘로 날아오르고 있더군요. 사막 속 오아시스 도시 둔황의 상징이 되어 여기저기서 관능의 고운 곡선을 휘날리면서요.

거리나 광장에 조각으로 우뚝 서 있고 호텔이나 식당 등엔 그림으로 붙어 있는 그 비천녀의 실제를 보고 싶어 며칠 동안 극장 앞 공터로 나가 보았습니다. 이글거리던 태양이 지면 그 공터는 집단가무장이 됩니다. 기타와 드럼과 색소폰 등의 악단이 자리를 잡으면 둔황의 선남선녀들이 모여들어 춤을 춥니다.

지켜보는 사람

데이트, 해파리, 수족관

여럿이 함께 어울리는 군무를 추다 블루스 곡이 나오며 남녀 쌍쌍을 이루어 밴드와 노래에 맞춰 춤을 추는 그 남녀들의 행복하면서도 예의 바른 춤이 참 좋았습니다.

손을 잡고 허리를 안고 춤추며 바라보는 눈길은 간절하고 애처로운데 둘 사이의 거리, 주먹 하나 들어갈 만한 틈은 언제나 유지하고 있더군요. 그러하기에 더 간절한 그 눈길과 그 거리가 보고 싶어 저명한 작가와 함께 며칠간 가서 오랫동안 보고 왔습니다.

그 작가는 오래전에, 현생인지 전생인지 모를 정도로 오래전에 서역으로 떠난 연인을 그려 오고 있습니다. 도저히 이루어질 수 없는 사랑을 현생의 어느 순간 만나 불태우다 다시 영원으로 떠나보내는 전설적인 사랑의 신화를 쓰고 있는 작가지요.

그 작가와 저는 둔황 선남선녀들의 춤을 오랫동안 지켜보며 몸이 맞닿을 듯하면서도 포개지지 않는 그 거리가 그리움을, 사랑을 더욱 아름답게 하고 영원케 한다는 데 동의했습니다. 그리고 그 거리가 시를 시답게 하고 그림을 그림답게 하고 예술을 예술답게 하는 심미적 거리임을 그 춤을 바라보며 실감했습니다.

'고슴도치 딜레마'란 말이 있지요. 한겨울을 좁은 굴속에서 나는 고슴도치들이 추워서 체온을 나누려 너무 가까이하면 서로의 가시털에 찔리고 멀어지면서 추위를 느낀다는 데서 나온 말입니다.

서양 실존주의 철학의 비조인 쇼펜하우어가 개인의 독자성과 사회성 사이의 거리와 갈등을 설명하기 위해 처음 사용했지요. 이후 프로이드가 심리학적으로도 사용하며 널리 쓰이는 용어가 됐습니다.

고등학교 때 이 용어를 처음 접한 이후 난 청춘의 방황기를 거치며 고슴도치 딜레마를 실감했습니다. 그대와 나, 그리움의 아득한 거리가 사랑이고 이데아였음을. 그 거리를 없애고 합치된 순간 야만인, 짐승처럼 되고 그대를 향한 그

리움도 날아가고 꿈과 이상도 물거품이 됐음을.

미학과 시학 이론에도 심미적 거리(Aesthetic Distance)란 말이 있습니다. 문자 그대로 아름다움이 우러나는 거리죠. 대상과 너무 가까우면 감상적이어서 유행가처럼 야하고 추접스럽기 십상이고 너무 멀면 남남처럼 객관적이어서 정감이 우러나지 않는다는 것입니다.

그러니 대상과 나, 객관과 주관 사이의 거리를 적당히 유지해야 품위 있고 깊은 아름다움이 우러난다는 것입니다. 그런 심미적 거리를 유지하지 못하면 그대와 나 사이의 그리움도 사라지고 말겠지요.

그런 거리를 생각하며 타클라마칸 사막에서의 일몰을 떠올려 봅니다. 타클라마칸은 '다시는 돌아오지 못한다'는 뜻입니다. 그러니 한번 들어가면 돌아오지 못하는 죽음의 사막이란 게지요.

머리 바로 위에서 작열하는 태양, 그래서 제 그림자도 없이 홀로 가는 사막. 뜨겁게 달아오른 모래밭을 하염없이 걷다 방향을 잃고 말라죽은 동물이나 사람들의 해골들이 이정표가 되는 사막이 타클라마칸입니다.

해질 무렵에 그런 사막의 끝자락 능선에 올라 해지는 것을 한참 바라보았습니다. 저 멀리 사막의 지평선으로 해가 떨어지며 사막이며 하늘이 차츰차츰 붉게 물들어 오더군요.

어디가 하늘이고 어디가 사막인지 모르게 마지막 타오르는 정열 하나로 하늘과 땅이 발갛게 한마음 한 몸으로 포개지고 있더군요. 해가 떨어지고 나서도 한참 동안을 바라보았는데 그렇게 붉데요.

그걸 바라보는 마음도 붉게 물들어 오며 회한이 터져 나오데요. 천지의 이치가 다 저럴진대 나는 왜 한 번도 포개지지 못하고 그리움의 회한이며 여운만 붉게 붉게 남기느냐고.

아, 그대도 그런 일몰을 바라보고 있군요. 해가 다 지고 나서도 켜켜이 져오는 노을을 바라보고 있네요. 혼자가 아니라 둘이서 보고 있네요. 노을처럼 붉은 옷을 입고 붉은 리본을 달고 노을이 돼 가고 있네요.

그런 노을 아래 주먹만 한 거리를 두고 '왜 자연이지 못했느냐?'고 서로 묻고 있는 것 같네

요, 작열하는 태양 아래서 발가벗고 여우며 늑대 같은 짐승이 되지 못했느냐고요.

또 다른 그림에선 하늘과 땅과 바다와 사막 분간 없이 붉게 물들이는 노을 앞에서 홀로 황홀경에 빠져들고 있군요. 노을의 색감이 빛을 내고 있군요. 그 빛이 윤슬처럼, 별똥별처럼 반짝이고 쏟아져 내리며 그대와 삼라만상의 일체감의 황홀경을 드러나게 하고 있군요.

저 하늘의 별처럼 먼 그리움의 거리를 쏟아지는 별똥별처럼 광속도로 없애가는 황홀함을 노을 아래서 그대 홀로 맛보고 있군요.

자신감. 의문점. 생각

장마 끝에 뜨는 무지개,
트라우마가 빚어내는 색색의 아우라

비가 다시 쏟아지기 시작합니다. 밤새도록 머리맡에 천둥과 번개가 치며 억수로 쏟아지던 빗줄기는, 날이 새자 빼꼼하게 하늘이 열리며 잦아지나 싶더니 다시 쏟아지기 시작합니다. 몇날 며칠을 그렇게 비가 내리며 장마철로 접어들고 있습니다.

"개굴개굴 개구리, 노래를 한다. 아들, 손자, 며느리 다 모여서…" 빗속에서 며칠째 넋 놓고 빗소리만 듣고 있자면 이 동요가 맴돌곤 합니다. 부모님 생전에 불효막심하다 돌아가시자 그제서야 부모님 말씀 따라 묘를 냇가에 써 놓고 비가 오면 떠내려갈까 울어댄다는, 옛이야기 속의 청개구리. 그 청개구리가 울어대는 소리로 들립니다.

그러면서 빗소리는 잘못했던 일, 슬픈 일, 아픈 기억들도 자꾸자꾸 떠올리게 합니다. 대여섯 살 적에 나와 같이 몹쓸 전염병에 걸렸다가 갓 돌이 지나자마자 죽은 동생이 "형아, 형아" 하고 숨넘어가게 부르며 우는 소리도 들립니다. 입학 시험을 보다가 한 문제를 풀지 못해 그만 떨어졌는데 지금도 꿈속에서 끙끙거리며 풀고 있는 그 문제가 떠오릅니다.

몇날 며칠 내리는 장맛비, 그 빗소리는 그렇게 아픈 기억들을 추적추적 떠올리게 합니다. 지금 어찌해볼 수도 없는 그 기억들이 뇌리에 깊이 박혀 어떻게 해달라는 듯 자꾸자꾸 나타나 나를 아프게, 괴롭게 하고 있습니다.

며칠째 내린 비가 그친 뜰에 아침 일찍 나가보니 막 피어오르는 목백일홍 꽃이 더욱 붉어졌습니다. 비에 씻긴 나무줄기며 가지도 어느 여왕이나 공주의 피부처럼 더욱 곱고 매끄러워지고요.

여름 백일 내내 붉게 핀다고 해서 목백일홍이지요. 그 이름에 걸맞게 마치 둥근 성냥 통에 성냥개비가 꽉 차 있듯, 성냥개비 같은 꽃 심지를 가득 쟁여 놓고 하나하나 불붙여 피워가며 여름 내내 붉게 붉게 피어오르는 꽃이 목백일홍꽃 아닙니까.

그런 목백일홍꽃을 한참 바라보고 줄기를 어루만지고 꽃을 쓰다듬다 보니 오랜만에 아침 해가 환하게 떠오르더군요. 해가 뜨자 반대편 먼 산등성이에서부터 뭔가 희미한 색깔들이 점점 내 쪽으로 뻗어 오데요.

점점 더 선명한 일곱 빛깔로 저 산에서 이 산으로 아치형 다리, 홍예교虹蜺橋를 놓으며 다가왔습니다. 비 온 뒤 말끔히 씻긴 하늘에 선명하게 무지개가 뜨는 생생한 현장을 처음으로 본 것이죠.

내가 서 있는 곳, 목백일홍 쟁여진 꽃 심지에 불을 붙이려는 듯 차츰차츰 다가오던 무지개는 그러나 해가 산 위로 다 떠오르자 차츰차츰 색깔을 풀고 사라져 버리더군요. 그렇게 사라지는 무지개가 언젠가 샹그리라에 갔다가 이상향은 찾지 못하고 돌아오는 길에 보았던 쌍무지개도 떠오르게 하더군요.

밤새 추적추적 내리며 아픈 기억만 떠올리게 하던 비가 그치자 우주와 대자연은 또 이렇게 깨끗하고 선명한 아름다움을 보여 주고 있군요. 아, 다시는 떠올리기 싫어도 자꾸만 아프게 아프게 떠오르는, 가슴 깊이 박힌 못 트라우마도 이처럼 아름다운 무지개로도 피어오르면 좋겠네요.

목백일홍꽃과 무지개는 또 영화 아바타에서 본 듯한 찬란한 무지개 세상을 오늘 여기 현

장에서 아주 실감 나게 보어 줬습니다. 먼 훗날의 그 어느 행성의 영화 속에서는 먼 옛날 우리네 조상들이 살았던 것 같은 이상향이 펼쳐지지요.

그곳 행성 원주민들이 얼굴에 칠한 색감도 그렇고 자연 속 색감도 무지갯빛이지요. 그곳에서 원주민들은 나무며 풀 등의 식물, 들짐승이며 날짐승 등의 동물 등 삼라만상과 혼연일체가 되어 살고 있지요. 밤하늘에 가득 나는 반딧불 같은 빛, 그 그리움의 기운으로 서로서

2차 창작 Serial Experiments Lain - Persona Lain, 이와쿠라 레인, 게임

산책, 바다, 여름, 물장난, 세이

로 혼을 소통하며 살아가고 있잖습니까.

그 영화 속에서도 무지개가 떴던가요. 공상과학 애니메이션으로도 볼 수 있는 그 영화 속 색감과 그 색감들이 들려 주는 이야기들이 하도 좋아 한 장면을 따다 지금도 보고 또 보고 있습니다.

영화 속 낙원 같은 원주민 세상 몇 장면의 배경이 됐던, 발칸반도 크로아티아에 있는 플리트비체호수국립공원에 뜬 무지개를 제 노트북 배경 화면으로 올려놓고 보고 또 보고 있지요. 언제가 그대와 함께 가 볼 꿈을 꾸면서.

푸른 숲과 절벽 여기저기서 떨어지는 폭포 물줄기의 새하얀 색, 그 위에 선명하게 뜬 무지개 색감이 참 잘 어울리지요. 넓은 자유와 상상력을 한없이 펼치게 하면서도 편안하고 안온한 느낌을 주고 있습니다.

그런 무지개를 보면 어린 시절의 안온하고 행복했던 기억들이 아련한 색깔로 떠오르기도 합니다. 오방색 추억과 그리움으로요. 우리네 기억에 새겨진 적赤, 청靑, 황黃 삼원색이 오랜 시간에 빛바랜 추억의 원색으로 떠오릅니다. 거기에 만물의 시작과 끝인 백白과 흑黑, 합쳐서 다섯 가지 색깔이 무지개처럼 층층이 쌓인 오방색이 그리움처럼 밀려들며 많은 이야기를 하게 합니다.

그렇습니다. 우리 민족에게 오방색은 그리움을 더욱 아련하게 떠오르게 하며 살며 사랑하며 이별한 아픔의 기억까지 안온한 아름다움으로 감싸 안는 색깔입니다. 모든 것을 다 감싸는 오방색 보자기처럼요.

무엇이 돼 가느뇨, 다정한 이 색감들아

천지간에 한 점 생명 노랗게 태어나 한세상 울울창창 제 것으로 품었다가 벌겋게 달아오른 사랑도 했다가 바람처럼 하얗게 울어도 봤다가

결국엔 까맣게 탄 그리움, 다감한 이 빛깔들은.

얼마 전 현대에 되살려 낸 각양각색의 전통 보자기들을 선보인 보자기 전시회를 둘러보고 쓴 시 「오방색 그리움」입니다. 다정다감한 보자기 색깔들을 보며 그리움이야말로 태어나서 이래저래 가슴앓이하며 사랑하다 가는 우리네 삶의 통과제의임을 실감해서 쓴 시죠.

오방색 색색들이 그런 통과제의 과정 중 한 과정의 특징임을 그대로 드러내고 있어서요. 그렇듯 색깔에는 제 각각의 성질이 있는 것 같더군요. 그럼 여름은 어떤 색깔일까요? 무르익어 가는 청색일까요? 활활 타오르는 적색일까요?

그리운 그대여, 그대 곱게 한복을 차려입은 이미지도 오방색이군요. 붉은색과 청색이 시간의 톱니바퀴를 돌리며 먼 과거와 미래로 그리움을 아득히 확산시키고 있군요. 그리움의 원형을 곱고 수줍은 처녀 이미지로 드러내고 있군요.

그대, 그대의 오방색 그리움은 때때옷을 입은 것 같은 호랑이 이미지도 띠고 있군요. 우리 민족의 반만년이 새겨진 색감과 해학적인 형상으로 호랑이 담배 피던 시절의 이야기를 풀어내고 있군요.

그대의 그런 이미지와 이야기들의 오방색 색감은 용을 살려내 하늘을 펄펄 날게도 하고 있군요. 하늘에 떴다가 가뭇없이 사라지는 무지개 같은 그리움을 용 이미지와 오방색 색감으로 살려내 온 세상과 마음속 가득 꿈틀거리게 하고 있군요.

땅 위에서 가장 무서운 게 호랑이입니다. 바다나 하늘에서 가장 무서운 것은 용이고요.

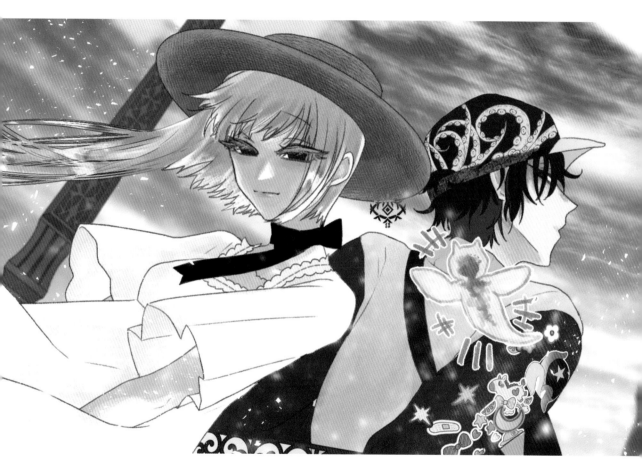

Play universe, 세이, 환, 플라, 기념

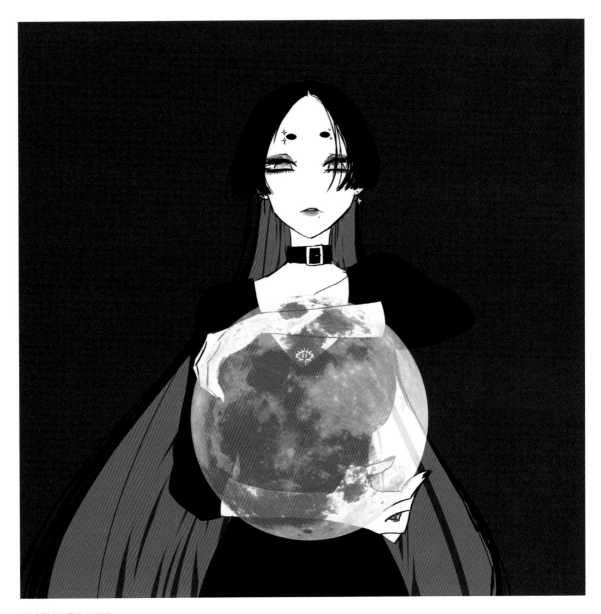

마녀, 달, 뼈, 금색, 보라색

용호상박龍虎相搏이란 말이 있듯이 서로 누가 제일인가를 다툴 정도로 용과 호랑이는 세상에서 가장 힘세고 무서운 존재지요.

그런 두려운 존재들을 그대는 이제 예쁘게 가지고 놀 줄도 아는군요. 마음속에 깊이 새겨진 상처, 트라우마도 잘만 극복하면 그런 용이나 호랑이처럼 용맹스러우면서도 친숙한 것이 될 수 있겠죠.

우리 민족의 삶과 그리움과 한이 반만년 동안의 경험으로 녹아든 집단무의식 속에는 두려운 것들도 친근하게 대하며 이야기를 나누는 애니미즘적 전통이 있죠. 그래 그런 활물론적活物論的 상상력이 넘치는 민화民畵도 많이 남기고 있지 않습니까.

그대의 오방색과 용과 호랑이의 이미지에도 그런 민족적 요소가 면면히 흘러 들어가 있군요. 그리하여 국적 불명의 오늘날 우리의 애니메이션에 우리 민족의 혼을 새겨 넣고 있군요.

긴 장마 속에 듣는 빗소리가 원초적으로 각인된 아픔과 두려움을 끝없이 환기하더군요. 긴 장마 끝에 햇빛이 나자 뜬 무지개도 괜히 떴다가 허망하게 사라지는 허깨비가 아니라 아프게 아프게 각인된 트라우마가 띄운 것이란 생각이 언뜻 드는군요.

아니 트라우마야말로 그런 생각과 상상력의 에너지 넘치는 원천이지요. 그런 상상력에서 나온 이미지가 무수한 이야기를 만들어가게 하는 힘 아니겠습니까. 한 존재를 그 존재답게 만드는 캐릭터는 가장 두렵고 어려웠던 역경을 어떻게 극복해 나가느냐에 따라 형성되는 것 아니겠습니까.

그대의 한복 입은 소녀 이미지를 다시금 한참 떠올려 봅니다. 바탕의 붉은 색 톤은 그리움에 살포시 물들어가는 마음이겠죠. 거기엔 하얀 동정과 옷고름의 순정도 감춰져 있고요. 붉은 톤 위의 청색으로 그대는 먼 과거로, 머나먼 미래로까지 당신의 그 그리움의 이야기를 전하고 있군요. 한국적인, 그대만의 캐릭터로.

여름 끝자락을 피워 올린 연꽃 문양 이미지

여름 장마철이 지난 후 하늘이 다시 시원스레 열립니다. 여름의 끝 무렵에 남한강과 북한강이 만나 어우러지는 양평 두물머리로 나가보았습니다. 강변의 오래된 느티나무 아래에 있는 그 옛날 황포돛배 한 척이 오늘도 세월의 손님 하릴없이 기다리고 있네요.

두물머리의 힘센 물살을 치고 들어와 흐름도 시간도 없이 고요히 드러누운 용못에는 사람 키보다 더 높이 자란 연 줄기들이 저마다 색색으로 꽃을 피워 놓고 바람에 하늘거리고 있네요. 아! 그렇습니다. 여름이 가는 계절에는 온 세상이 연꽃 천지입니다.

북한산 자락에 있는 도심 사찰인 홍천사의 커다란 함지박들에선 "연꽃이 잠자고 있습니다"라고 써 놓고 곱게 싸매서 월동한 연꽃들이 삼복더위 속의 수월관음보살처럼 귀하게 피어나고 있습니다. 대웅전 뒤에 있는 독성각獨聖閣 앞 조그만 빗물 웅덩이에는 자신이 마치 연꽃이기라도 한 것처럼 부레옥잠이 홀로 피어나 있고요.

귀하게 대접받는 연꽃 세상과 뿌리도 없이 둥둥 떠다니는 부평초 세상이 무에 다를 게 있겠느냐며 그 조그만 웅덩이에서 둥둥 피어나고 있습니다. 귀한 집 앞뜰의 돌확에서는 수련들이 둥둥 피어나고 있고요. 그렇게 여름 끝 무렵이면 각양각색의 연꽃들이 구별 없이 피어나 무등無等한 연꽃 세상을 열고 있습니다.

나들이, 화창, 꽃

"바라는 이상향"
2015. Sai

크든 작든, 희든 붉든, 절집에서 피어나든 흙탕물에서 피어나든 부처님의 꽃다운 품격을 지닌 꽃이 연꽃이지요. 아니 그 품격이란 걸 원래부터 따지지 않은 꽃이기에 부처님 꽃이 되었겠지요.

연꽃을 자세히 들여다보니 노란 씨방의 구멍마다 꽃씨들이 가득 차 있습니다. 씨방을 둘러싼 꽃 속의 노란 꽃술들도 참 예쁩니다. 꽃이 다 지고 나면 꽃밥으로 수반에 꽂히거나 땅에 묻혀 연꽃 세상의 유전자를 여실하게 이어갈 것이고요.

옛 아라가야 지역인 경남 함안의 연못 퇴적층에서 발굴된 연꽃 씨앗이 7백여 년 만에 붉은 꽃을 피웠다는 뉴스도 봤을 겁니다. '아라홍연'이라는 이름을 붙였다는 것도 아시지요. 이렇듯 연꽃은 아득한 시간을 꽃피워 내기도 합니다.

10여 년 전 남미 여행 중에 보트를 타고 카이만 악어를 구경한 후 아마존 밀림에 깊숙이 들어가 원주민 마을을 둘러본 적이 있습니다. 가릴 곳만 가린 벌거숭이 몸통들로 추는 밀림 속의 원시 세상을 보고 나오며 노을이 밀물처럼 져오는 아마존 강물에 활짝 피어올라 유유히 흐르는 연꽃들을 봤습니다.

우리나라에서도, 지구 정 반대쪽에서도 연꽃은 피어오르며 공간을 초월하고 있더군요. 그렇게 시공을 초월해가며 언제, 어디서든 피어나는 연꽃들의 실제도 좋지만 아래 연꽃 시 한 편도 우리네 마음을 시공時空의 구분 없이 아련하게 물들여 놓고 있지요.

섭섭하게,

그러나

아조 섭섭치는 말고

좀 섭섭한 듯만 하게,

이별이게,

그러나

아조 영 이별은 말고

어디 내생에서라도

다시 만나기로 하는 이별이게,

연꽃

만나러 가는

바람 아니라

만나고 가는 바람같이….

엊그제

만나고 가는 바람 아니라

한두 철 전

만나고 가는 바람같이….

서정주 시인의 「연꽃 만나고 가는 바람 같이」입니다. 봄에 피는 꽃들에는 이팔청춘 젊은 설렘의 바람이 불었습니다. 여름의 절정에 진 꽃, 필 꽃 등 모든 꽃의 정기를 모아 피어오른 연꽃에는 바람 불어 가는 것이 아니라 스스로 바람 일으켜 불어오고 있습니다.

만나러 가는 것 아니라 만나고 오는 연꽃 바람 향기가 마음을 싸하게 아리게 합니다. 그 향기에는 이별의 아픔이 실려 있지 않습니까.

그래요, 그대여. 사랑하다 끝끝내 헤어질 수밖에 없어도 이리 향기로운 이별이었으면 합니다. 그래 한세상 잘 돌고 돌다 어느 우주 한쪽 끝, 내생에서라도 다시 만났으면 합니다.

여름철 다 지난 바닷가를 걷는 그대의 이미지에도 그런 마음이 묻어 있군요. 푸른 바다와 모래사장만 그대로 남고 바다가 휑하니 비어 있군요. 멀리서 밀려오는 파도가 남긴 흰

전신주, 꿈속, 지켜보는

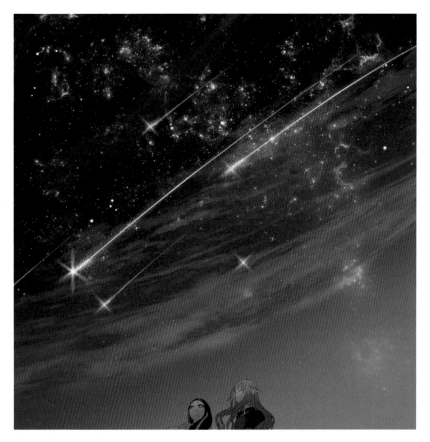

소원, 별빛, 모르는 하늘, 두 사람

물살 무늬를 맨발로 밟으며 홀로 걷고 있군요. 마치 발가락을 간지럽히듯이 밀려오는 지난 여름의 추억을 생각하며 쓸쓸히 걷고 있는 건가요.

그런 쓸쓸하면서도 다시 만나고픈 마음들을 우리는 연꽃 문양으로 아주 오래전부터 새겨놓고 살아왔지요. 삼국 시대 기와에서 지붕 처마 끝을 마감하는 수막새에 연꽃 무늬가 새겨져 있지요. 떡살에도 연꽃 무늬를 새겨서 떡으로 해서 먹기도 하고 옷에도 그런 문양을 수놓아 입기도 하는 등 우리네 의식주 전반에 들어와 있는 게 연꽃 문양 아닙니까.

그대의 그리움이 곱고 역동적으로 퍼져 드러난 꽃이며 불꽃 문양 이미지들에도 그런 연꽃 문양이 들어와 있군요. 꽃 무늬가 그리움의 원심력, 구심력으로 작용하며 끝없이 변용되고 있군요.

그렇게 문양은 변용되며 그대의 마음을 고스란히 드러내고 있군요. 때로는 격렬하게 타오르는 불꽃 문양으로, 때로는 그 온갖 열정도 차분히 수렴돼 가는 무채색의 그리움으로.

하여 그대의 꽃 문양은 태초의 빅뱅 이미지로 확산·수렴되고 있군요. 사방팔방으로 무한히 방사되는 대자대비한 사랑의 문자, 그것이 그대의 그리움, 꽃문양 언어임을 여실히 보여 주고 있군요.

"주여, 때가 왔습니다./여름은/참으로 위대했습니다.//해시계 위에/당신의 그림자를 드리우시고/들판 위엔/바람을 놓아 주십시오.//마지막 열매들이/영글도록 하시고,/그들에게 이틀만 더/남국의 따뜻한 날을 베푸시고,/완성으로 이끄시어/무거운 포도송이에/마지막 단맛을/들여 주십시오."

열정적으로 타오르던 장미꽃도 다 지고 이어 피어난 연꽃도 이울며 작열하던 태양이 점점 더 긴 그림자를 드리우는 여름의 끝자락입니다. 여름에서 가을로 넘어가는 이런 때에 간절한 기도처럼 떠오르는, 릴케의 시 「가을날」의 앞 대목입니다.

그래요. 여름은 참으로 위대했습니다. 내가 누구인지 맨몸으로 정직하게 알게 했습니다. 열정과 냉정, 확산과 축소의 갈등에 시달리며 그리움과 사랑을 맨몸으로 앓게 한 계절이 여름이었습니다.

그러면서도 여름 마지막 따가운 햇살에 포도의 단맛이 더 들듯 사랑의 아픔이 삶의 성숙이라는 것도 알게 했습니다. 그런 여름의 끝자락을 피워 올려 원만하게 완성하며 마지막 따스한 바람에 향기를 퍼뜨리고 있는 꽃이 연꽃입니다.

그리운 그대여, 더운 기운 가신 바람이 귓불을 스칩니다. 새벽녘이면 저 먼 데서부터 들려오는 귀뚜라미 소리에 잠을 뒤척이며 이불자락을 여미는 가을이 오고 있습니다.

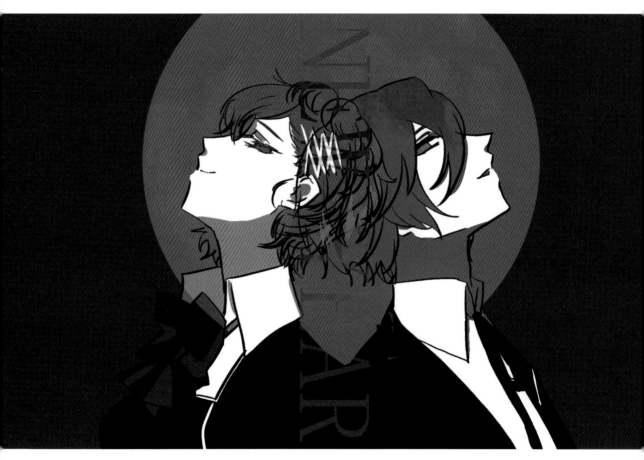

(2차 창작 - 게임. 여신이문록 페르소나 3 포터블) 페르소나. 주인공. 게임. 새해

Lee Dahye &
Lee Kyeungchull

그리움의 햇살 언어 1